異想世界
女性奇幻角色
設計 繪製書

藍飴 著

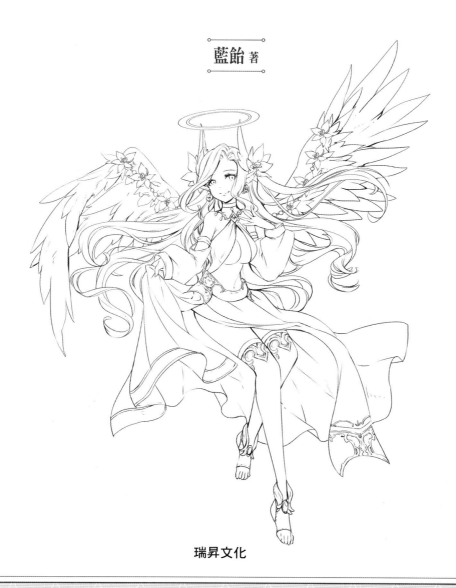

瑞昇文化

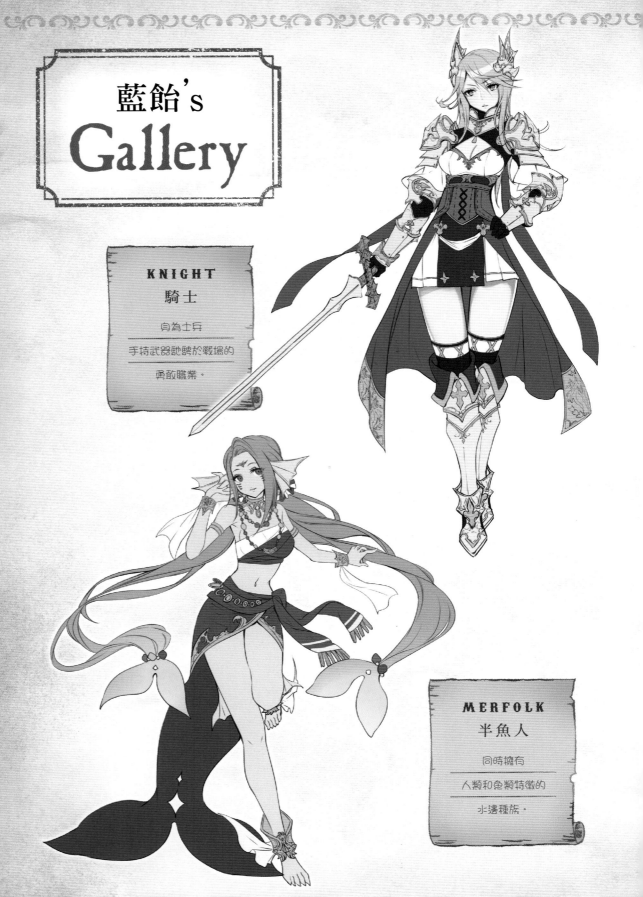

藍飴's Gallery

KNIGHT
騎士

身為士兵
手持武器馳騁於戰場的
勇敢職業。

MERFOLK
半魚人

同時擁有
人類和魚類特徵的
水邊種族。

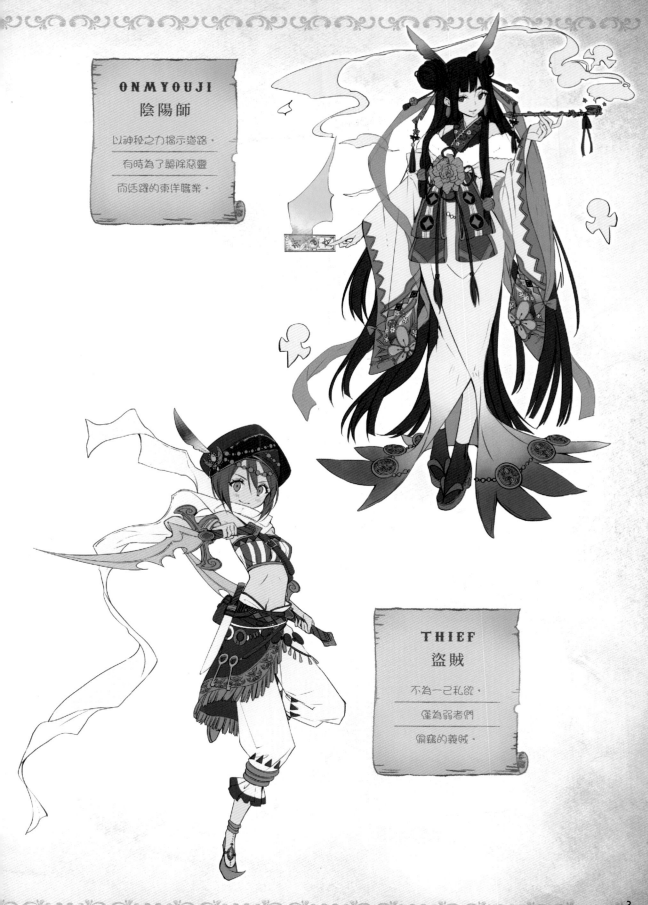

ONMYOUJI
陰陽師

以神秘之力揭示道路，

有時為了驅除惡靈

而活躍的夥伴職業。

THIEF
盜賊

不為一己私欲，

僅為弱者們

偷竊的義賊。

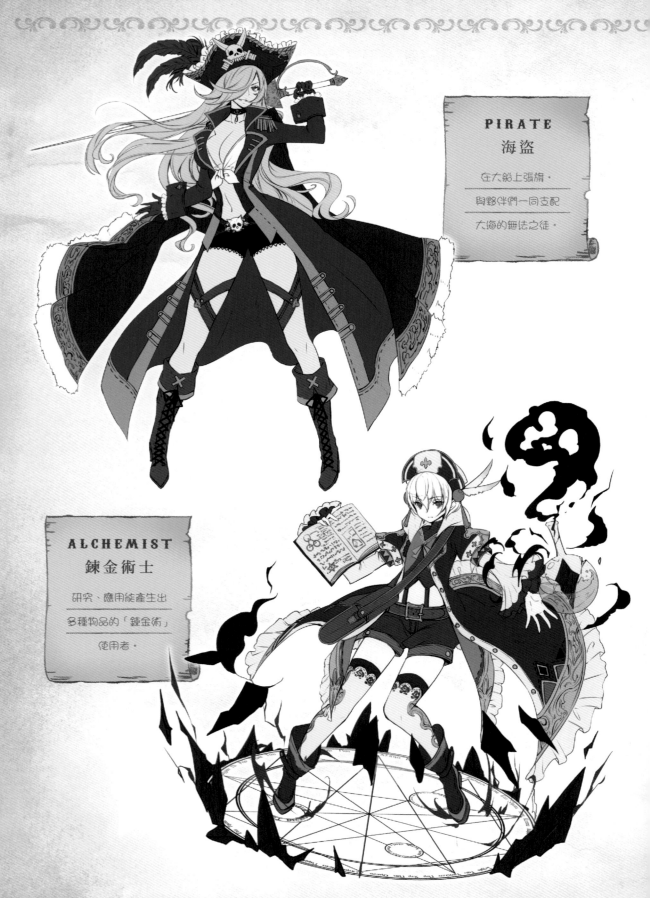

PIRATE
海盜

在大船上張旗，
與夥伴們一同支配
大海的無法之徒。

ALCHEMIST
鍊金術士

研究、應用能產生出
多種物品的「鍊金術」
使用者。

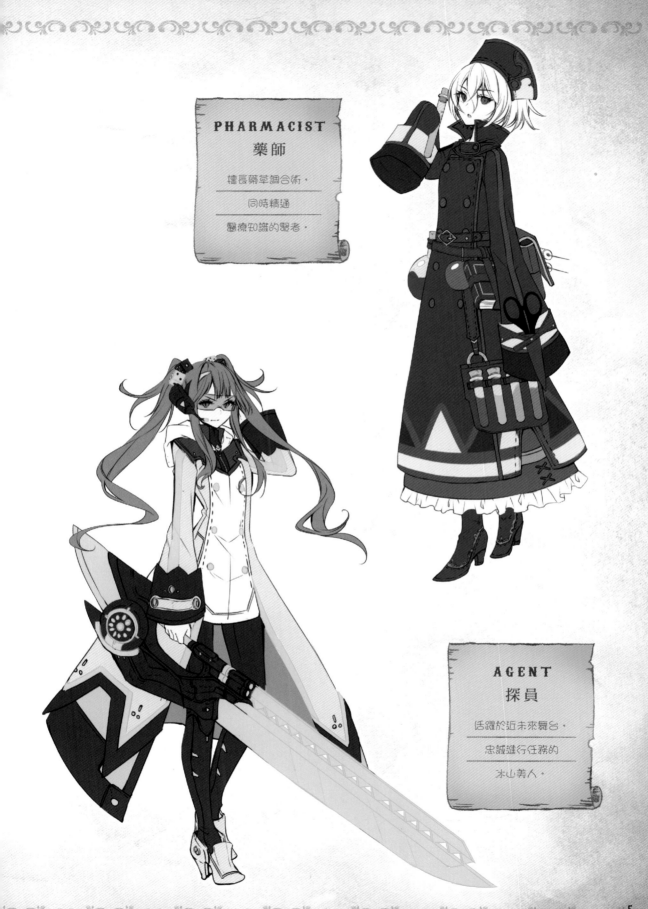

PHARMACIST
藥師

擅長藥草調合術，
同時精通
醫療知識的醫者。

AGENT
探員

活躍於近未來舞台，
忠誠進行任務的
冰山美人。

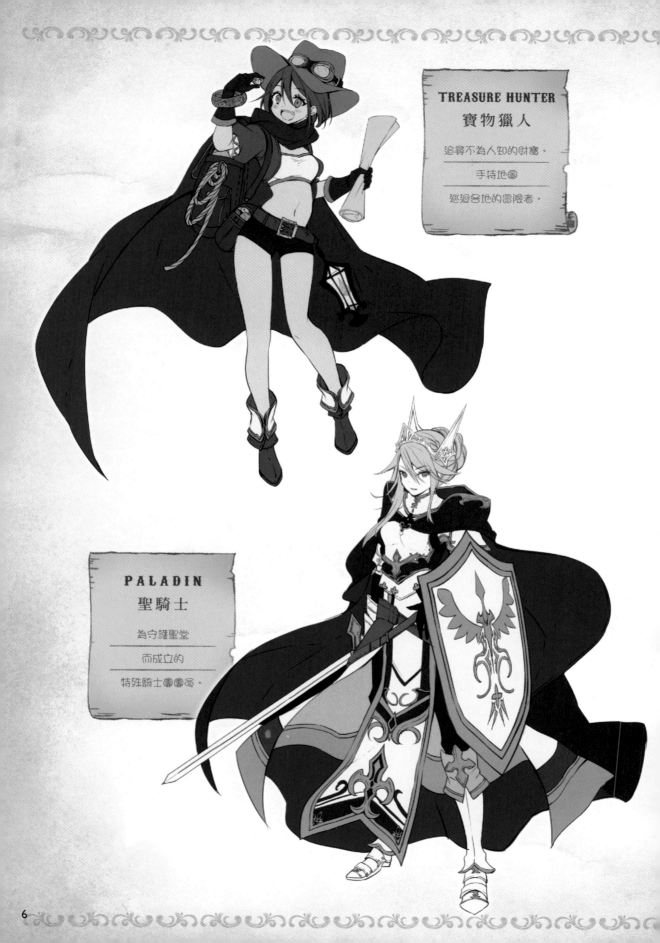

TREASURE HUNTER
寶物獵人

追尋不為人知的財寶，
手持地圖
巡迴各地的冒險者。

PALADIN
聖騎士

為守護聖堂
而成立的
特殊騎士團團長。

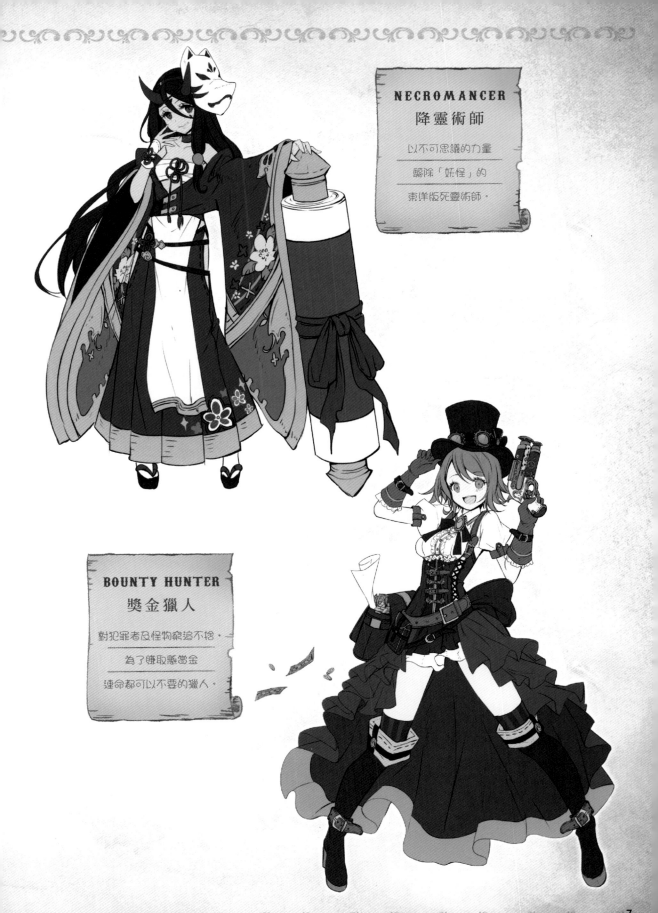

NECROMANCER
降靈術師

以不可思議的力量

驅除「妖怪」的

東洋版死靈術師。

BOUNTY HUNTER
獎金獵人

對犯罪者及怪物窮追不捨，

為了賺取懸賞金

連命都可以不要的獵人。

DEVIL
惡魔

來自地獄、

誘惑人類墮入

魔道的邪惡存在。

OGRESS
女食人魔

力量遠高於人類、

身材魁梧的

女性食人魔。

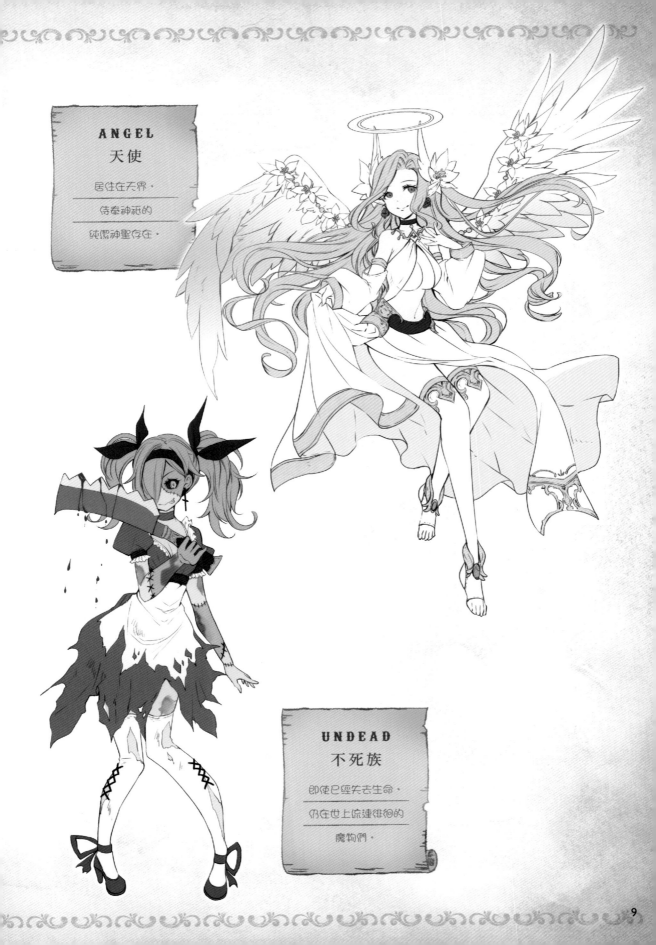

ANGEL
天使

居住在天界，
侍奉神祇的
純潔神聖存在。

UNDEAD
不死族

即使已經失去生命，
仍在世上徘徊流連的
魔物們。

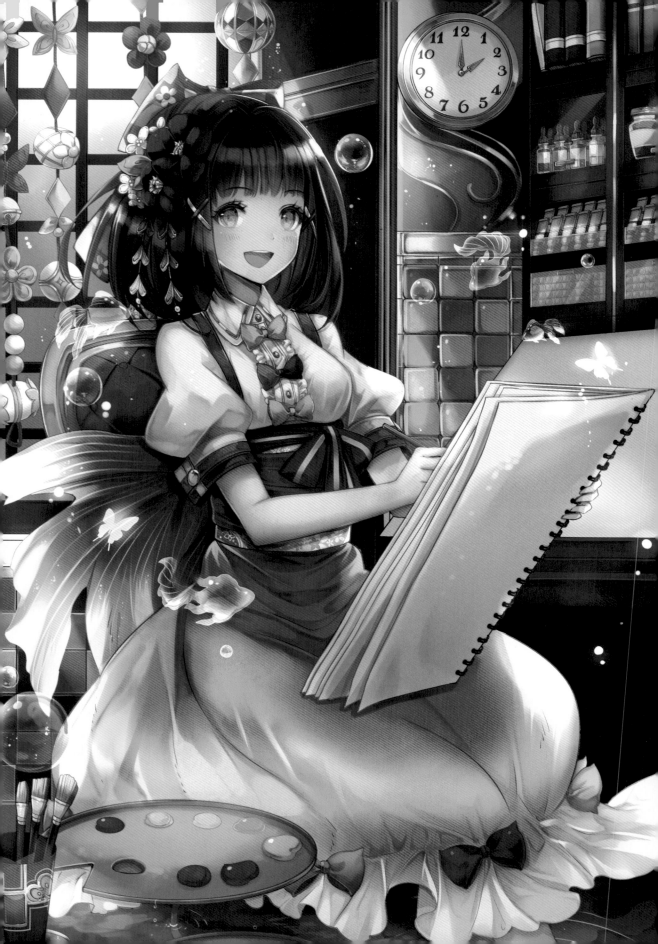

藍飴的插畫
繪製流程

在此以插畫師藍飴的繪製方式，向各位介紹一張插圖從無到有的完整流程。
在完成角色動作及想放入畫面的元素構思後，
先從打草稿開始吧。

使用工具：SAI、Adobe Photoshop CC

Step 01 繪製草稿

先大略畫出整體構圖草稿，之後再繪製彩色草稿。以避免相鄰元素互相干擾為前提，試著抓準包
括配色在內的整體構成吧。本圖以和風紅色為基調，並以復古普普風配色作畫。

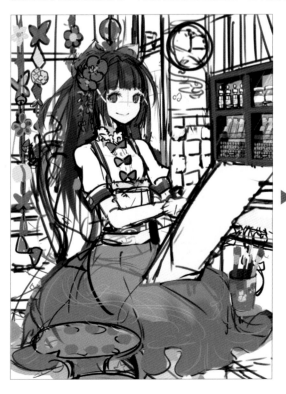 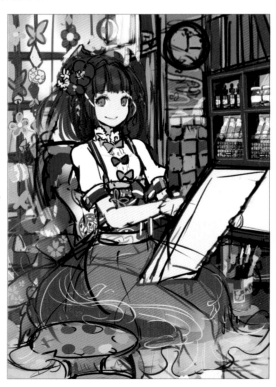

Step 02 根據草稿繪製線畫

根據彩色草稿繪製線畫。由於作者想要略為突顯彩色草稿裡的金魚元素，因此將腰帶變更為像金魚尾巴般輕飄飄的樣子。

 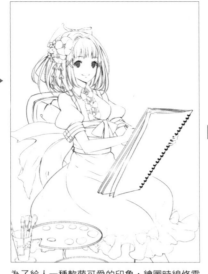 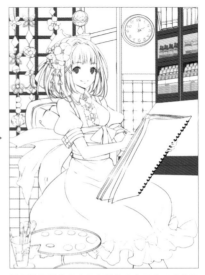

為了給人一種軟萌可愛的印象，繪圖時線條需要略帶圓滑。線條需有強弱對比以避免過於單調，並思考各部位的陰影。

使用精細線條畫出細部裝飾及小型物件雖然很花時間，但加上背景及道具能增加情報量，使畫面更為豐富。

Step 03 上底色

將在彩色草稿中構思的色彩配置進線畫。雖然使用了大量紅色，但在此要一邊調整一邊配置，以避免相鄰元素配色過於接近。當人物和背景雙方著色完成後，將兩個圖層疊在相同畫面中進行整體檢查。

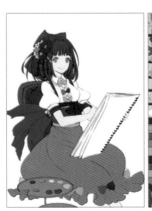 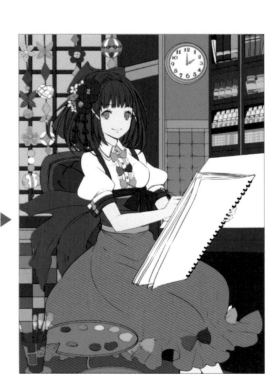

先大致決定光源，再以灰色畫出陰影，並開啟「混合模式」，將底色經由「正常→正片疊底（或色彩增值）」後，完成畫面整體配置。

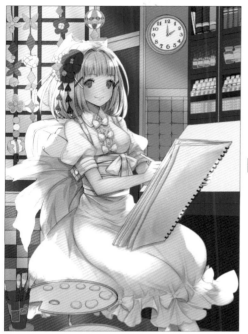

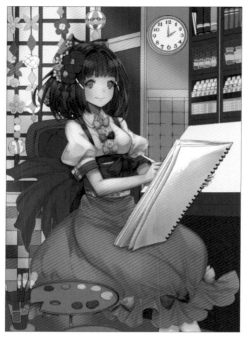

利用灰階畫法（一開始先畫陰影），對立體感和明暗度略做增減。途中增加逆光照入的明亮部份，以檢查整體的立體感。

當陰影上色大致完成後，將該圖層正片疊底至底色上。由於各部位添加了陰影的關係，接下來的上色過程要更為注意光源照射部位。

Step **05** 為臉部及頭髮上色

增添頭髮光澤時注意頭部曲線，將靠近肌膚的頭髮填上皮膚色，能使整體看起來更為自然。接下來要加強瞳孔的高光，因此由上往下顏色層次要由濃轉淡。

再來增添色彩以強調頭部光澤。用平穩的色調使黑髮看起來更為順眼。而瞳孔的黑色太重會過於顯眼，所以要補上藍綠系色彩，並稍微渲染開使顏色不致過於突兀。

為了使頭髮光澤更有特色，用復古普普風類的色彩增加層次並提升光澤感。瞳孔部份上下調整顏色深淺，並考量透明感（此時將表情修正得更為開朗）。

$step$ 06 背景上色

06-1 紙窗和裝飾

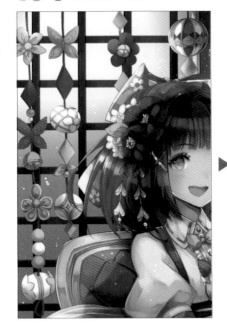 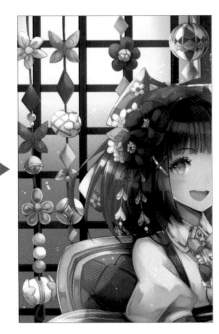

斜射進屋內的光線對懸掛在紙窗上的裝飾影響最為劇烈，需要用接近光線顏色的米色等柔和色調細心調合。越接近光源的部份越白，後端可漸漸霧化散開。

06-2 收納櫃

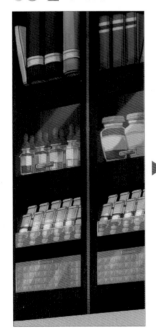 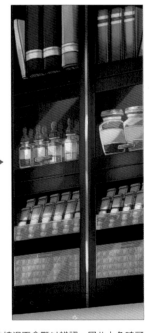

放在櫃子透明部份的物品在陰影太濃的情況下會難以辨認，因此上色時可降低陰影，將色調調整成能看得出物品形狀。此外，雖然櫃子的旁邊有道牆壁因而不會受到強光照射，但為了看清楚物品形狀，還是要稍微提高亮度。

06-3 蓮葉和筆

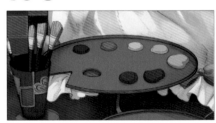

葉片是很薄的，略薄而暈開的影子會比結實的陰影更能彰顯輕盈感。描繪水彩色塊時增添陰影以表現其厚度，而畫筆則以筆尖為重點，繪製時整齊切平為佳。

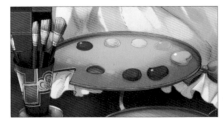

為了使整體更為和諧，在葉片上添加黃色系色調，使配色看起來更為溫和。在水彩色塊上添加高光，以奶油感為概念在週圍補強陰影，強化邊緣該有的厚度。

06-4 時鐘和磁磚牆

先沿時鐘曲線畫上陰影，並順著時鐘的圓形質感稍微增添光澤。位於陰影較深的牆面磁磚部份，為了突顯其平坦感需要增加光照，並刻畫接縫以強調磁磚厚度。

畫出從窗戶照進室內的光線，在時鐘的玻璃面上增添牆壁反光照射上去的藍色系色彩以提升真實感。最後再補充裝飾，添加橘色磁磚以加強復古感。

step 07 細節補充

至此再次檢視全體均衡，若有需要再對背景及人物周遭略做補充。

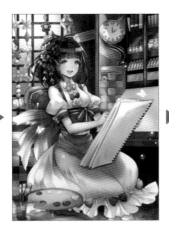

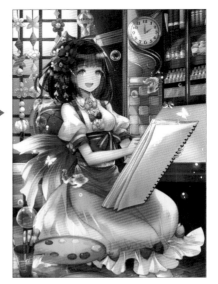

為表現出腳邊的池水，需為葉片及波紋加強水面波動的效果。在此也需仔細畫出光照部份及被裙子遮住的陰影部份。

將顏色調整成更接近池水的綠色色系。加深浸在水中的裙子顏色，思考水深及裙子漂浮感加深陰影，並使球體和蝴蝶發光，給人一種整體上很閃亮的印象。

因為我想讓插畫稍微增加幻想成份，因此追加了搭配特效的透明金魚及肥皂泡泡等物件。

Step 08 補充整體亮度

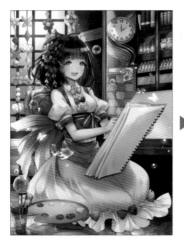 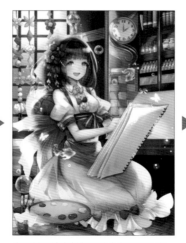 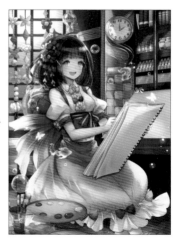

進行最終調整，為受到逆光照射的人物補上光源。先以不透明度40%左右的薄薄一層紅色系色彩進行正片疊底。

之後對光線直射部份塗上米色系色彩，將圖層切換成「發光模式」。

這樣會使畫面過亮，因此將不透明度調降成25%左右，以調整逆光強度。

Step 09 完稿

最後開啟Photoshop作業，利用「曲線調整」等工具調整全體色調。

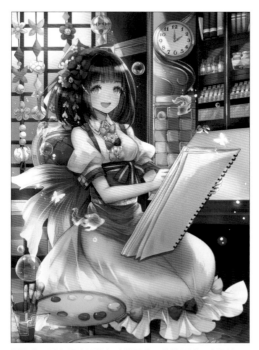 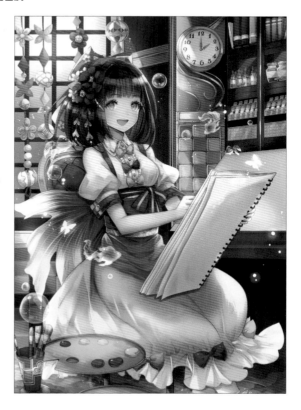

製作出一張色調略偏黃色系的圖稿，將其不透明度調整至30%左右，疊到加工前的插畫上，調整到它們完美融合就完成了。

與初期草稿進行對比

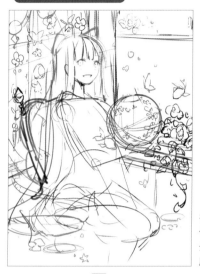

這次的插畫,是使用以金魚為母題的角色為中心創造世界觀,隨意在畫面各處嵌入母題概念,並以復古波波風配色完成整幅作品。但原本的構思是更加強調「和風」的世界觀,也依照設定繪製出了角色服裝及配件、背景等。在此將初期草稿和修正後的草稿進行比較,看看不同點在哪。雖然背景等配置做了大幅改變,在此請注意人物構圖並未變動這點。

構圖草稿。雖然人物位置相同,但在構圖上人物手持金魚缸,背景也有魚缸等,元素構成較偏和風感。

初期草稿

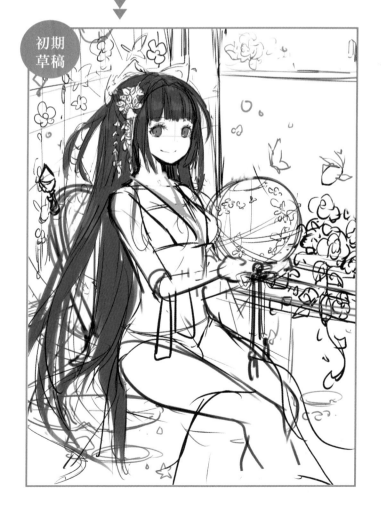

修正後草稿

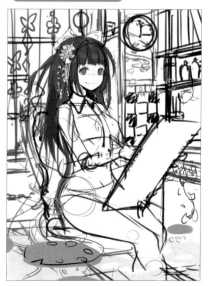

以和風線條作畫,開始打彩色草稿時為了強化幻想故事裡的登場人物印象,因此修正成前面各位所看到的構圖。

CONTENTS

 Prologue **基本設定和母題描繪**

Chapter.1 **不同題材的描繪方法**

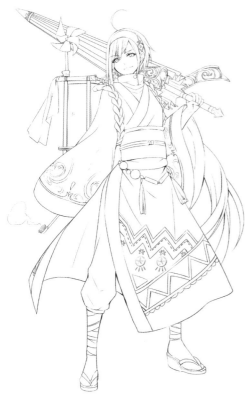

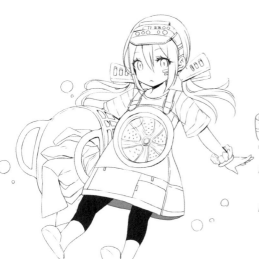

前言

本次非常感謝您購入此書。

在奇幻世界中，有許多充滿魅力的角色存在。

而這些角色們，則是透過身為繪師的我們的想像和世界觀，

在各繪師的獨特設計下所誕生的。

然而，想要把自己腦海裡所構思的東西化為實體，不僅相當困難也很花時間。

特別是奇幻世界的居民們不只以人型出現，

也可能以動物或植物的樣子現身，

或者是會使用魔法，還攜帶了許多不同的服裝和道具。

為了要將這些物品設計得更為印象深刻，就需要不斷充實知識，

增加創意能力，使自己學習充足的技術力。

本書中包涵了許多能成為技術根源的訣竅，

以及能提供創意發想的角色設計等內容。

在此誠摯地希望能透過本書，

協助讀者架構出專屬於您的奇幻世界。

藍飴

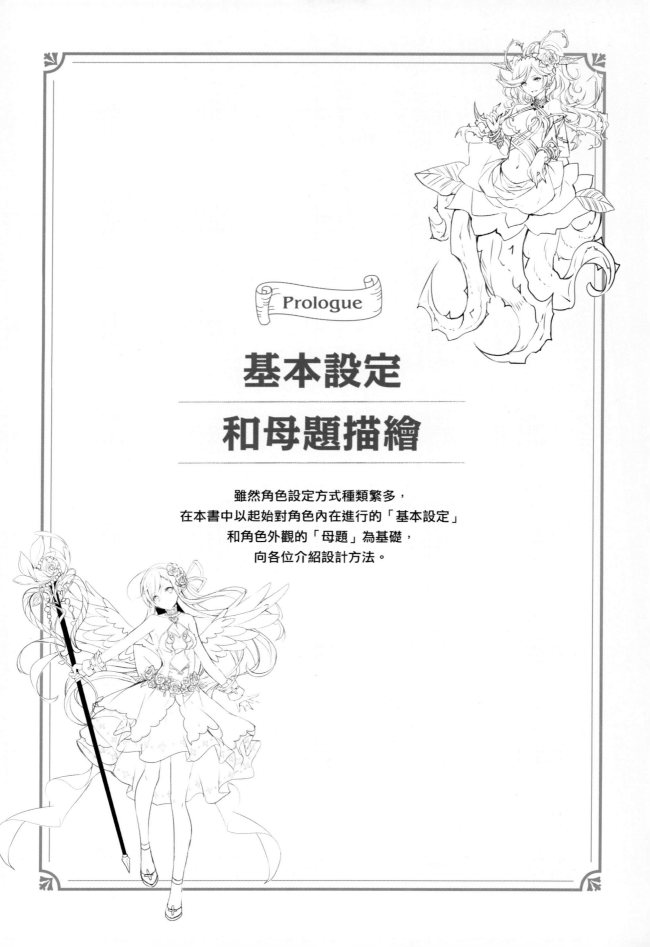

Prologue

基本設定
和母題描繪

雖然角色設定方式種類繁多，
在本書中以起始對角色內在進行的「基本設定」
和角色外觀的「母題」為基礎，
向各位介紹設計方法。

由基本設定進行設計

「基本設定」是建立角色形象的必須工作。在此先向各位介紹從角色個人檔案及故事內容展開的設計流程。

1.先畫出大略草稿

確定基本設定後，先大略畫出基礎所需的頭身草稿。而服裝氛圍和攜帶物品的形象，也請在此一併加入草稿中。

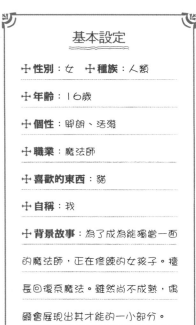

基本設定

✝ **性別**：女　✝ **種族**：人類

✝ **年齡**：16歲

✝ **個性**：開朗、活潑

✝ **職業**：魔法師

✝ **喜歡的東西**：貓

✝ **自稱**：我

✝ **背景故事**：為了成為能獨當一面的魔法師，正在修練的女孩子。擅長回復系魔法。雖然尚不成熟，偶爾會展現出其才能的一小部分。

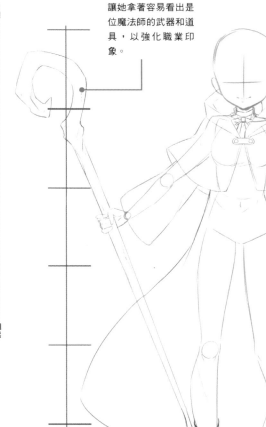
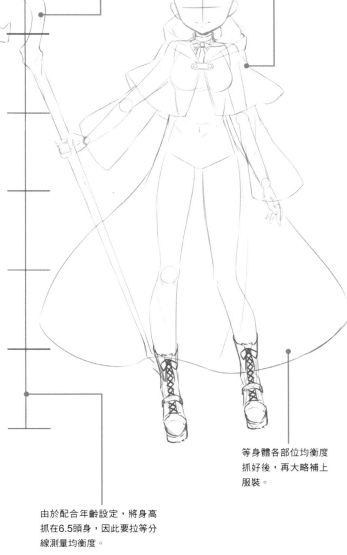

讓她穿上容易與魔法師產生連想的長袍。一開始大略簡單畫出即可，之後再照想法來補強。

讓她拿著容易看出是位魔法師的武器和道具，以強化職業印象。

等身體各部位均衡度抓好後，再大略補上服裝。

由於配合年齡設定，將身高抓在6.5頭身，因此要拉等分線測量均衡度。

POINT

做為角色設計的第一步，首先就是思考基本設定。為了加強形象，其中最重要的是「年齡」、「個性」、「職業」這三種資訊。只要能抓準「什麼樣的人」在「做些什麼事」，就能看見角色的必須要素和形象了。

🎵 2.加入設定

頭身草稿,可說是一種容器。在此慢慢加上基本設定。同時將身體曲線進行更具體的描繪,並照自身的想法加強服裝。

在這階段讓她戴上尖帽,讓頭部擁有一定的情報份量。單靠這頂大帽子。就能更為加深角色特徵。

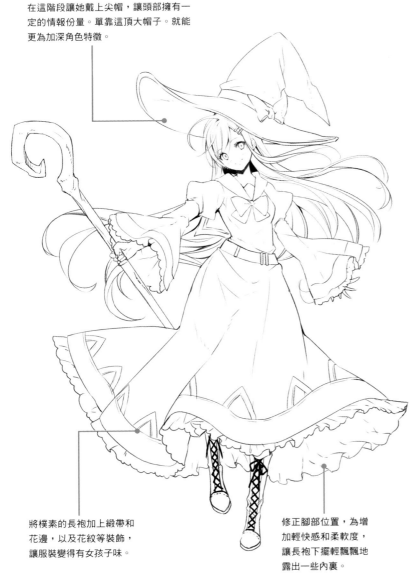

將樸素的長袍加上緞帶和花邊,以及花紋等裝飾,讓服裝變得有女孩子味。

修正腳部位置,為增加輕快感和柔軟度,讓長袍下擺輕輕飄飄地露出一些內裏。

身體曲線的差異

豐滿

豐滿的胸部會撐起仍有表現空間的衣服,因此要確實畫出形狀,以強調性感度。由於衣服皺褶隨著緊繃程度延伸,畫出乳溝和下乳線條會比較好。

苗條

少了一些隆起,能讓服裝多一些空間,能畫得寬鬆一點。以青澀或中性印象描繪苗條體型時,加強腰身或讓身體均衡度看起來更美好也都很不錯。

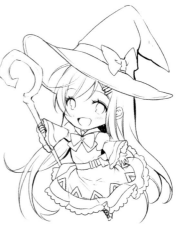

Q版角色

描繪2頭身角色時,要注意服裝中最顯眼的部分。詳細請參考P.32「Q版角色的繪製方法」。

✒ POINT

以頭身草稿的均衡度為前提,試著在融入設定要素的途中為角色加上動作吧。配合動作增加服裝的亮點,並在此確定基本設定要素和姿勢。

✿ 3.決定個性和表情

最能夠表現個性的方式非表情莫屬。在此列出3種範本,並對受到年齡影響的
臉部畫法變化進行介紹。

開朗・活潑	沉默・冷靜	大方・隨性

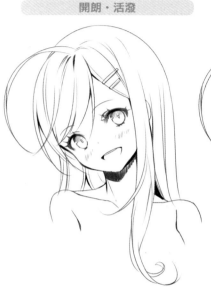 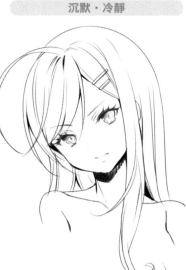 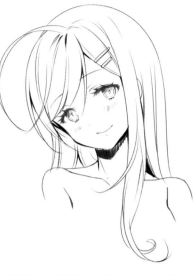

以眼瞳較大,眼睛明亮為特徵。讓角色張嘴露出笑容,能給人開朗活潑的印象。圓形的眼瞳也使整體呈現出一種可愛的形象。

眼瞳形狀以橢圓形為形象,以眼睛上挑嚴肅為特徵。眉毛尖銳,表情要給人一種強勢而緊繃的印象。嘴部盡量畫得小些,大半時候都緊閉著雙唇。

眼睛線條朝眼梢微微下彎,上眼瞼微微下垂,給人一種有些想睡的形象。難以捉摸的眼神亦為其特徵。將眉毛拉得離眼睛遠一點,更能強調大方的個性。

⬗ 以年齡區分描繪

小女生	成熟的大姐姐	上年紀的老奶奶

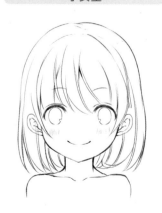 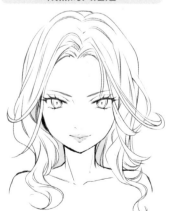 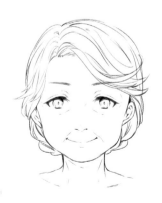

小孩子的臉孔,以大大的眼瞳和輪廓較圓為特徵。此外,從頭身草稿來看的話身高大約為4頭身到5頭身左右。

輪廓變得細長,眼瞳大小也慢慢縮小。以睫毛強調眼睛,更能表現出大姐姐的氣勢。

人有了歲數後,雖然仍會受體形影響,但全身的皮膚和肌肉都會失去彈性而下垂。眼瞳無法張大,因而容易露出眼梢下垂的慈祥表情。

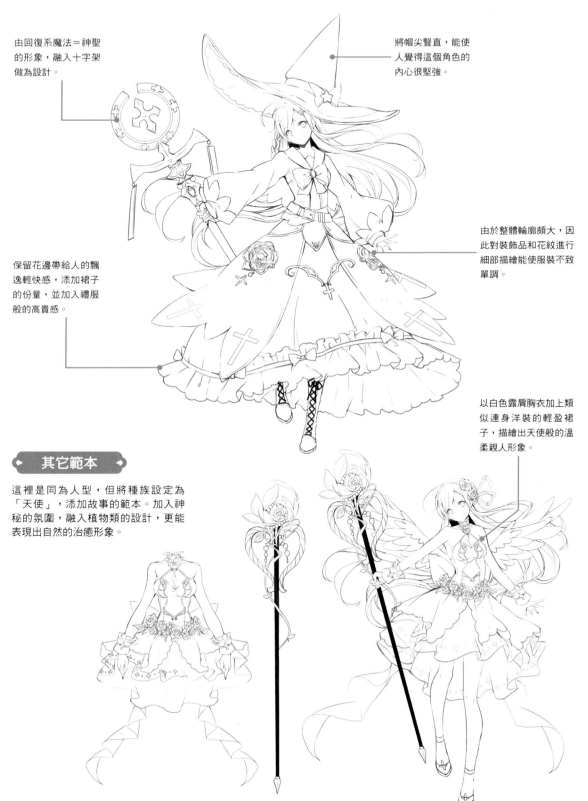

🌿 4.添加故事

讓角色帶上世界觀，能使各種要素浮現出來。試著配合內容為角色塑形吧。

由回復系魔法＝神聖的形象，融入十字架做為設計。

將帽尖豎直，能使人覺得這個角色的內心很堅強。

由於整體輪廓頗大，因此對裝飾品和花紋進行細部描繪能使服裝不致單調。

保留花邊帶給人的飄逸輕快感，添加裙子的份量，並加入禮服般的高貴感。

以白色露肩胸衣加上類似連身洋裝的輕盈裙子，描繪出天使般的溫柔親人形象。

◆ 其它範本 ◆

這裡是同為人型，但將種族設定為「天使」，添加故事的範本。加入神秘的氛圍，融入植物類的設計，更能表現出自然的治癒形象。

🎵 5.加強臉部細節

在確定整體要素之後，就可以開始加強細節了。首先是臉部。以眼瞳為中心加入細微線條，並修整髮型。

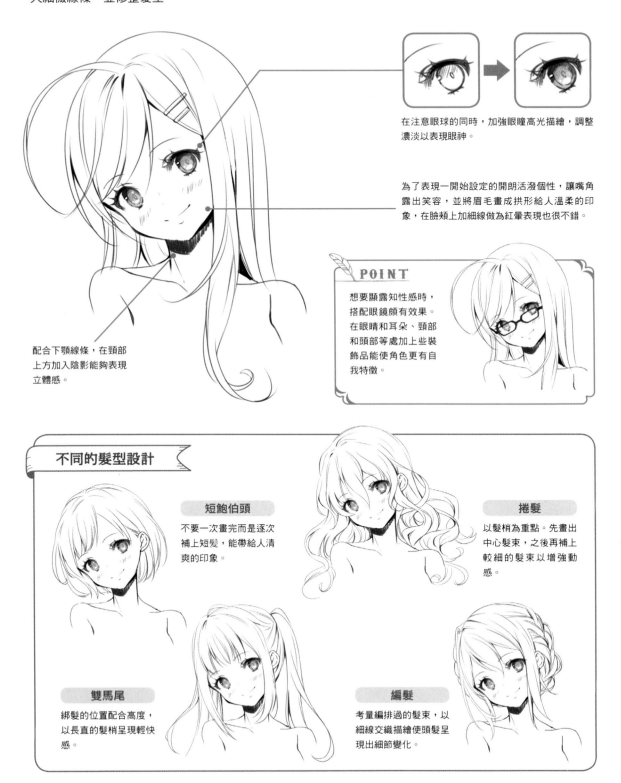

在注意眼球的同時，加強眼瞳高光描繪，調整濃淡以表現眼神。

為了表現一開始設定的開朗活潑個性，讓嘴角露出笑容，並將眉毛畫成拱形給人溫柔的印象，在臉頰上加細線做為紅暈表現也很不錯。

配合下顎線條，在頸部上方加入陰影能夠表現立體感。

POINT

想要顯露知性感時，搭配眼鏡頗有效果。在眼睛和耳朵、頸部和頭部等處加上些裝飾品能使角色更有自我特徵。

不同的髮型設計

短鮑伯頭

不要一次畫完而是逐次補上短髮，能帶給人清爽的印象。

捲髮

以髮梢為重點。先畫出中心髮束，之後再補上較細的髮束以增強動感。

雙馬尾

綁髮的位置配合高度，以長直的髮梢呈現輕快感。

編髮

考量編排過的髮束，以細線交織描繪使頭髮呈現出細節變化。

🎗 6.加強全身細節

最後再次觀察整體均衡感,並完成各部位設計。這同樣適用於Q版角色。

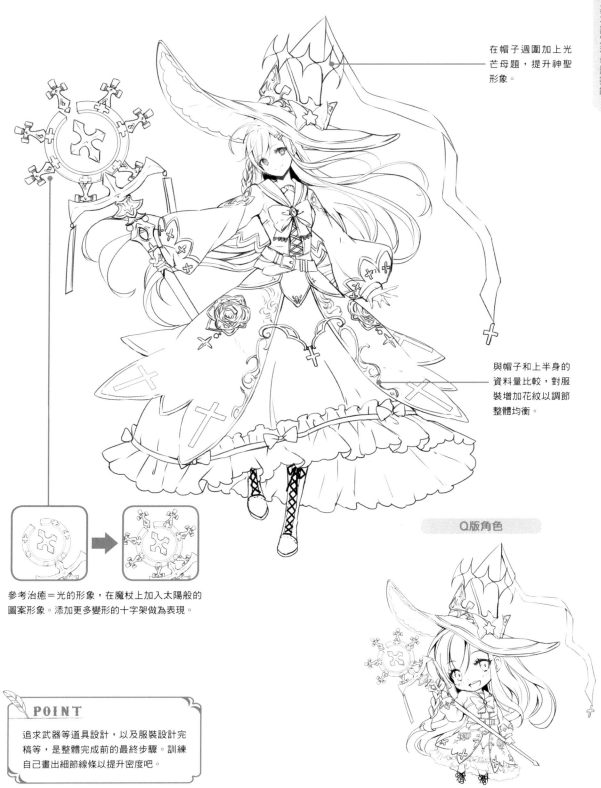

在帽子週圍加上光芒母題,提升神聖形象。

與帽子和上半身的資料量比較,對服裝增加花紋以調節整體均衡。

參考治癒＝光的形象,在魔杖上加入太陽般的圖案形象。添加更多變形的十字架做為表現。

Q版角色

POINT

追求武器等道具設計,以及服裝設計完稿等,是整體完成前的最終步驟。訓練自己畫出細節線條以提升密度吧。

由母題進行設計

這次以「女王」為主題，準備好想添加的母題進行設計。首先與基本設定相同，先決定大致姿勢並開始作畫。

1.決定大致草稿

在準備好性別、種族等設定的同時，也要準備好想添加的母題資料。
首先與基本設定相同，繪製頭身草稿。

母題

✛ 主要母題：薔薇

✛ 副母題①：洋傘

✛ 副母題②：蝴蝶

POINT

想像著角色悠閒坐在椅子上的樣子，使其手持洋傘等對姿勢下功夫，呈現出身為女王應有的優雅氛圍吧。添加薔薇及蝴蝶等母題，能豐富世界觀，使角色更有深度。

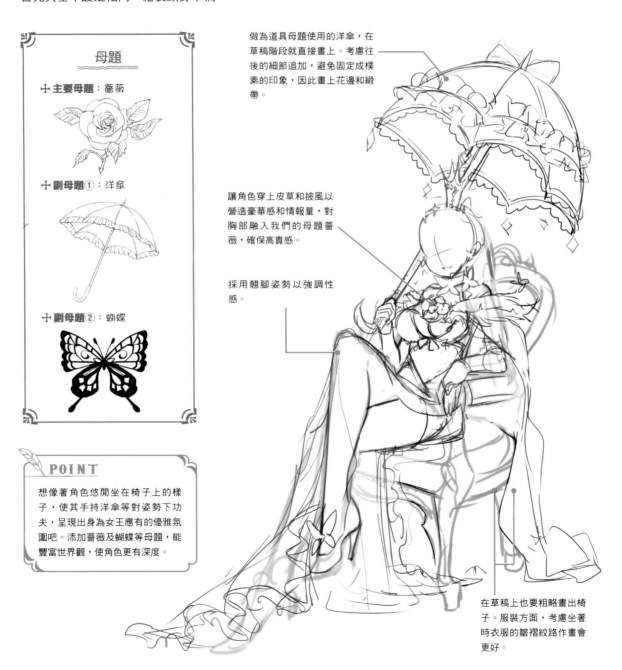

做為道具母題使用的洋傘，在草稿階段就直接畫上。考慮往後的細節追加，避免固定成模素的印象，因此畫上花邊和緞帶。

讓角色穿上皮草和披風以營造豪華感和情報量，對胸部融入我們的母題薔薇，確保高貴感。

採用翹腳姿勢以強調性感。

在草稿上也要粗略畫出椅子。服裝方面，考慮坐著時衣服的皺褶紋路作畫會更好。

2.融入母題

在完成頭身草稿後，將剩餘母題以服裝設計方式融入作品中。在本階段仍可進行粗略描繪。

順著頭形畫上裝飾。刻意將角色特徵之一的皇冠畫得很高，以突顯其存在感。

為了要清楚秀出翹腳，因此活用禮服上的開叉，展現美麗的腿部線條。

設計高跟鞋時加上重點之一的蝴蝶裝飾，能讓腳部看起來也變得可愛。

◀ **其它範本** ▶

將主要母題的薔薇拉到前面使用，且將種族設定為非人類的《愛娜溫》範本。為呈現邪惡的氛圍，作畫強調薔薇花刺而非花瓣。

為了要讓上半身的人型外觀看起來小一點，因此加強描繪了下半身的怪物感。由於想加入妖氣和攻擊感，所以使用了大量細蔓和荊棘。

🌿 3.決定個性、表情

當服裝設計到一定程度後，就該決定表情以鞏固角色形象。

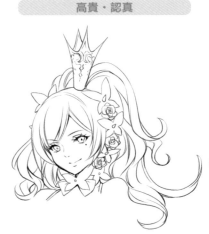 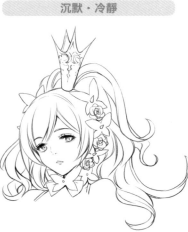 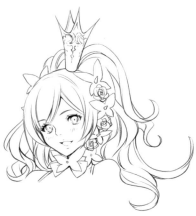

從整體來看，眼睛尺寸要稍微小一點。畫出銳利的眼線和細緻的睫毛，能帶來大姐姐系的印象。而為了增加成熟氛圍，在嘴唇上塗口紅或加入淚痣等都能做為不錯的表現重點。

與P.24的「沉默・冷靜」不同，眼線要較為下垂。以拱型畫出看起來很想睡的眼瞳和眉毛，能表現出冷淡、事不關己的表情。嘴唇要小小的緊閉著，而在眼睛下方畫眼袋能營造一種病態的氛圍。

眼瞳大大地張開。以徐緩的曲線畫出眼線，並順著畫上睫毛。在此別忘記女王的氣場，畫嘴巴時嘴角不能太過上揚。由於此種臉孔的均衡感看起來親切可愛，因此也是種容易下筆的表情。

🌿 4.添加道具

這是加強細節前必需的追加步驟。將母題融入鞋子及裝飾品、椅子等道具中以加強設計。

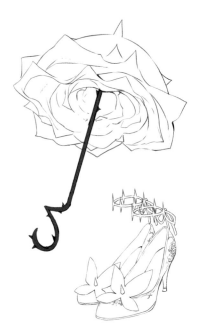 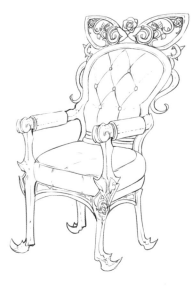 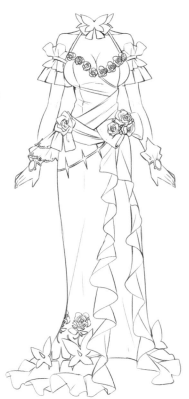

🎴 5.加強全身細節

以母題為基本的繪製方式，在最終階段也一樣要觀察全體的均衡度再慢慢完成設計。
思考角色姿勢和道具位置，避免它們顯得不自然。

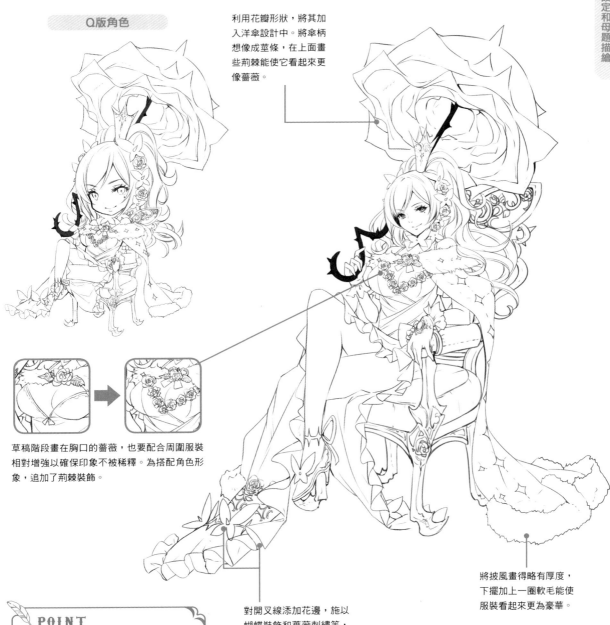

Q版角色

利用花瓣形狀，將其加入洋傘設計中。將傘柄想像成莖條，在上面畫些荊棘能使它看起來更像薔薇。

草稿階段畫在胸口的薔薇，也要配合周圍服裝相對增強以確保印象不被稀釋。為搭配角色形象，追加了荊棘裝飾。

將披風畫得略有厚度，下擺加上一圈軟毛能使服裝看起來更為豪華。

對開叉線添加花邊，施以蝴蝶裝飾和薔薇刺繡等，確實加強禮服設計。

✒ POINT

由於女王這個身份的關係，想營造一種從某方面來說難以接近的氛圍，因此在各處添加了荊棘。對較為寫實的蝴蝶母題進行簡略化，只使用輪廓使感覺變得更可愛等，一邊調整主·副母題的尺寸感避免它們過度顯眼，並慢慢將設計完成吧。

31

Q版角色的繪製方法

在此以P.27的「魔法師」、P.31的「女王」為例，解說尺寸縮小成2頭身的Q版角色繪製方式。

Q版和6頭身比較

Q版重點在於將原本角色的特色部位做整理，並在繪製時更為強調它們。

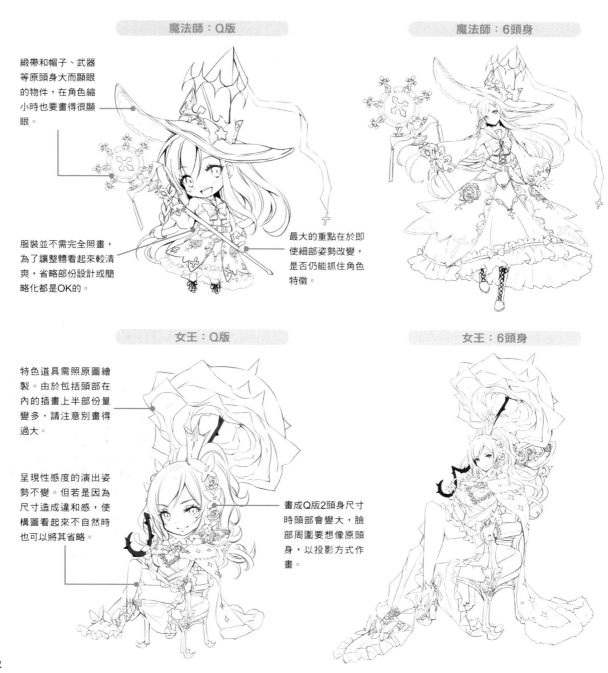

魔法師：Q版

魔法師：6頭身

緞帶和帽子、武器等原頭身大而顯眼的物件，在角色縮小時也要畫得很顯眼。

服裝並不需完全照畫，為了讓整體看起來較清爽，省略部份設計或簡略化都是OK的。

最大的重點在於即使細部姿勢改變，是否仍能抓住角色特徵。

女王：Q版

女王：6頭身

特色道具需照原圖繪製。由於包括頭部在內的插畫上半部份量變多，請注意別畫得過大。

呈現性感度的演出姿勢不變。但若是因為尺寸造成違和感，使構圖看起來不自然時也可以將其省略。

畫成Q版2頭身尺寸時頭部會變大，臉部周圍要想像原頭身，以投影方式作畫。

Chapter.1

不同題材的
描繪方法

奇幻故事分成數種題材。
在這章裡以常見職業為基礎,
介紹能夠增強各奇幻故事
演出氣氛的設計方式。

西洋奇幻服裝

本題材是許多奇幻故事的基礎。在此以常見職業「騎士」為基礎，進行角色設計。

✤ 由基本設定畫出草稿

畫騎士鎧甲時容易因為沉重的視覺感而使角色看起來過於男性化，但只要精簡重點增加露出部份，就能表現出女性的一面了。

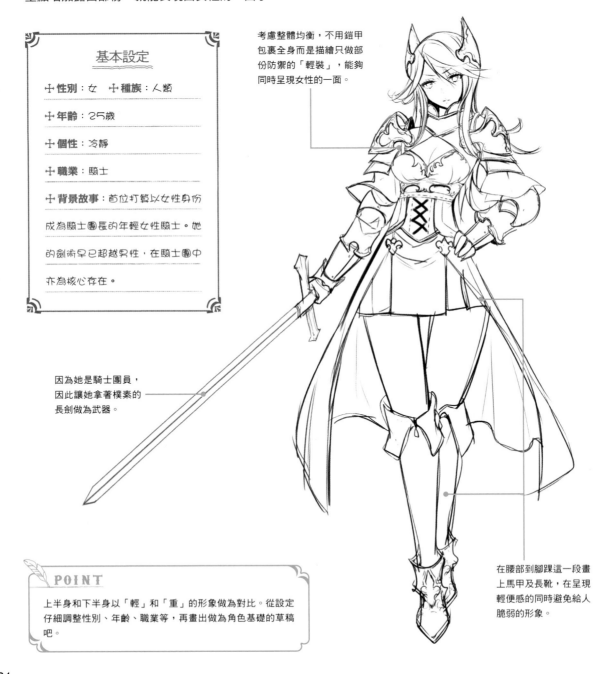

基本設定

✤ **性別**：女 ✤ **種族**：人類

✤ **年齡**：25歲

✤ **個性**：冷靜

✤ **職業**：騎士

✤ **背景故事**：首位打算以女性身份成為騎士團長的年輕女性騎士。她的劍術早已超越男性，在騎士團中亦為核心存在。

考慮整體均衡，不用鎧甲包裹全身而是描繪只做部份防禦的「輕裝」，能夠同時呈現女性的一面。

因為她是騎士團員，因此讓她拿著樸素的長劍做為武器。

在腰部到腳踝這一段畫上馬甲及長靴，在呈現輕便感的同時避免給人脆弱的形象。

✒ POINT

上半身和下半身以「輕」和「重」的形象做為對比。從設定仔細調整性別、年齡、職業等，再畫出做為角色基礎的草稿吧。

❦ 添加細節及修整

在此階段融入故事要素。使騎士團員此一設定看起來更為真實，並修整整體均衡。

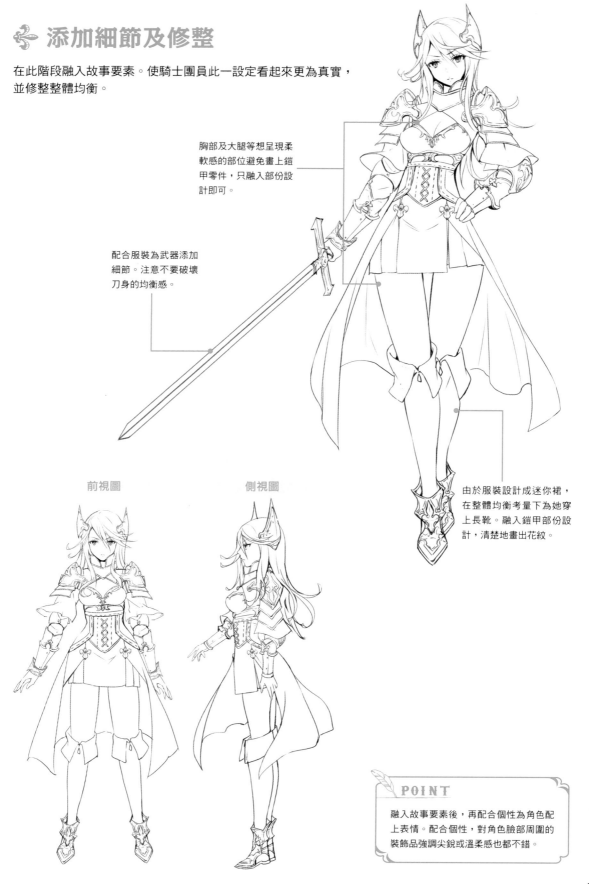

胸部及大腿等想呈現柔軟感的部位避免畫上鎧甲零件，只融入部份設計即可。

配合服裝為武器添加細節。注意不要破壞刀身的均衡感。

前視圖

側視圖

由於服裝設計成迷你裙，在整體均衡考量下為她穿上長靴。融入鎧甲部份設計，清楚地畫出花紋。

POINT

融入故事要素後，再配合個性為角色配上表情。配合個性，對角色臉部周圍的裝飾品強調尖銳或溫柔感也都不錯。

✤ 補強細節及完稿

如序言所述，當確定了姿勢及表情等設定後，最後就該補強服裝設計內容了。

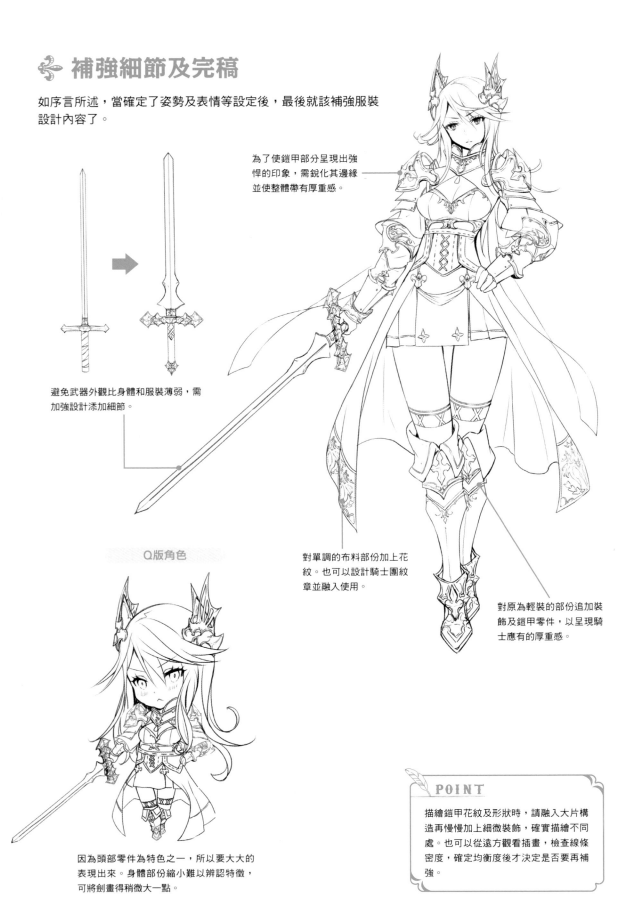

為了使鎧甲部分呈現出強悍的印象，需銳化其邊緣並使整體帶有厚重感。

避免武器外觀比身體和服裝薄弱，需加強設計添加細節。

Q版角色

對單調的布料部份加上花紋。也可以設計騎士團紋章並融入使用。

對原為輕裝的部份追加裝飾及鎧甲零件，以呈現騎士應有的厚重感。

因為頭部零件為特色之一，所以要大大的表現出來。身體部份縮小難以辨認特徵，可將劍畫得稍微大一點。

POINT

描繪鎧甲花紋及形狀時，請融入大片構造再慢慢加上細微裝飾，確實描繪不同處。也可以從遠方觀看插畫，檢查線條密度，確定均衡度後才決定是否要再補強。

✧ 其它概念

在此介紹兩組變更故事的角色設計。試著將奇幻故事獨特的世界觀大量融入服裝中吧。

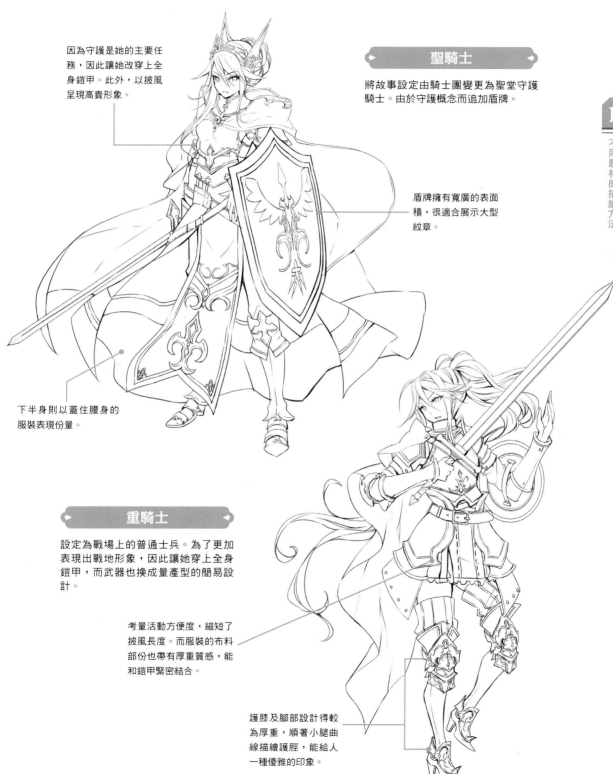

因為守護是她的主要任務，因此讓她改穿上全身鎧甲。此外，以披風呈現高貴形象。

聖騎士

將故事設定由騎士團變更為聖堂守護騎士。由於守護概念而追加盾牌。

盾牌擁有寬廣的表面積，很適合展示大型紋章。

下半身則以蓋住腰身的服裝表現份量。

重騎士

設定為戰場上的普通士兵。為了更加表現出戰地形象，因此讓她穿上全身鎧甲，而武器也換成量產型的簡易設計。

考量活動方便度，縮短了披風長度。而服裝的布料部份也帶有厚重質感，能和鎧甲緊密結合。

護膝及腳部設計得較為厚重，順著小腿曲線描繪護脛，能給人一種優雅的印象。

東洋奇幻服裝

以亞洲文化為基礎的東洋奇幻，其服裝外觀也非常特殊。在此試著描繪神秘的「陰陽師」吧。

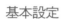 由基本設定畫出草稿

因為要畫出異國風味的服裝，在此借用一些花魁服裝的概念，並同時追加一些陪襯設定所需的道具。

有效使用煙管冒出的煙霧，能更為突顯妖異的氛圍。煙霧不能單純上飄，繪製時要使它們圍繞在角色身旁。

基本設定

✛ **性別**：女　✛ **種族**：人類

✛ **年齡**：不詳（看起來像20歲中段）

✛ **個性**：難以捉摸

✛ **職業**：陰陽師

✛ **背景故事**：她是位宮廷御用陰陽師。雖然年齡不詳，但外表看起來像20歲中段，相當年輕。身穿華麗服飾，透露出一種妖異的氛圍。

讓她手持式符，可呈現陰陽師的職業感。

POINT

東洋奇幻雖然沒有明確的地理區分，但它是種可分為和風、中華風、韓系、琉球調、或不分區的亞洲奇幻等容易細分的題材。試著配合故事表現各文化的特徵吧。

將裙擺設計成深切的花瓣狀，能添加魔女服般的邪惡感。

✿ 添加細節及修整

為了讓角色看起來更為華麗，需要添加描繪裝飾品。等決定好姿勢之後，也請
對服裝追加你所想像的花紋吧。

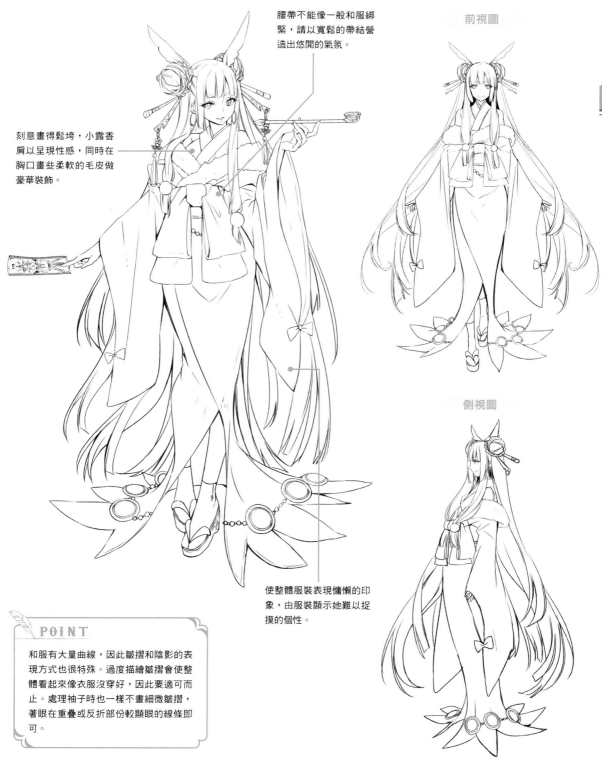

腰帶不能像一般和服綁
緊，請以寬鬆的帶結營
造出悠閒的氣氛。

刻意畫得鬆垮，小露香
肩以呈現性感，同時在
胸口畫些柔軟的毛皮做
豪華裝飾。

側視圖

使整體服裝表現慵懶的印
象，由服裝顯示她難以捉
摸的個性。

✒ POINT

和服有大量曲線，因此皺摺和陰影的表
現方式也很特殊。過度描繪皺摺會使整
體看起來像衣服沒穿好，因此要適可而
止。處理袖子時也一樣不畫細微皺摺，
著眼在重疊或反折部份較顯眼的線條即
可。

🌸 補強細節及完稿

為了要突顯角色形象，在此加入大量花紋及補強道具設計吧。

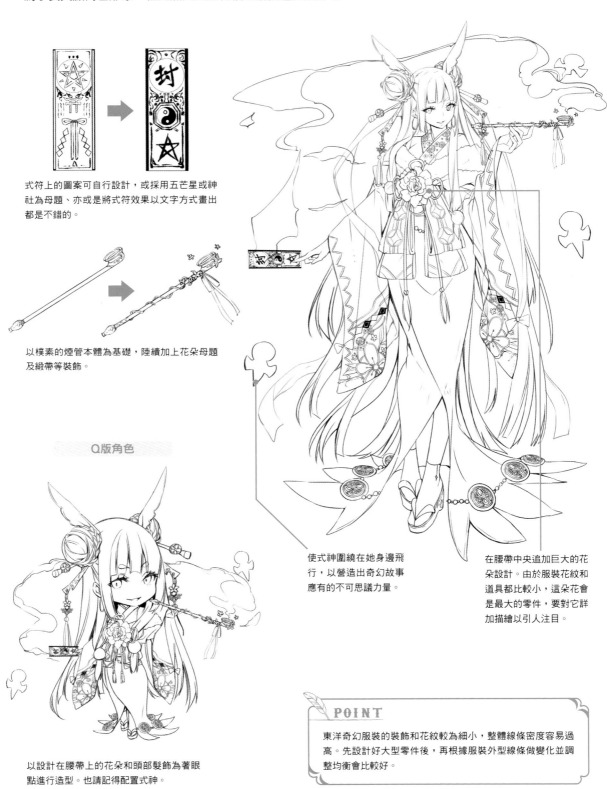

式符上的圖案可自行設計，或採用五芒星或神社為母題、亦或是將式符效果以文字方式畫出都是不錯的。

以樸素的煙管本體為基礎，陸續加上花朵母題及緞帶等裝飾。

Q版角色

以設計在腰帶上的花朵和頭部髮飾為著眼點進行造型。也請記得配置式神。

使式神圍繞在她身邊飛行，以營造出奇幻故事應有的不可思議力量。

在腰帶中央追加巨大的花朵設計。由於服裝花紋和道具都比較小，這朵花會是最大的零件，要對它詳加描繪以引人注目。

POINT

東洋奇幻服裝的裝飾和花紋較為細小，整體線條密度容易過高。先設計好大型零件後，再根據服裝外型線條做變化並調整均衡會比較好。

❦ 其它概念

保留妖異氛圍，試著改變融入使用的服裝主題，或嘗試採用中華要素看看吧。

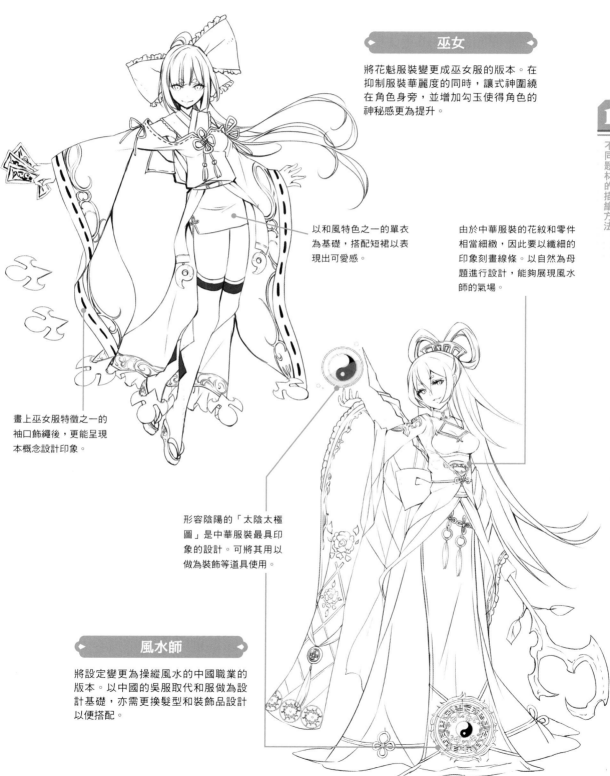

巫女

將花魁服裝變更成巫女服的版本。在抑制服裝華麗度的同時，讓式神圍繞在角色身旁，並增加勾玉使得角色的神秘感更為提升。

以和風特色之一的單衣為基礎，搭配短裙以表現出可愛感。

由於中華服裝的花紋和零件相當細緻，因此要以纖細的印象刻畫線條。以自然為母題進行設計，能夠展現風水師的氣場。

畫上巫女服特徵之一的袖口飾繩後，更能呈現本概念設計印象。

形容陰陽的「太陰太極圖」是中華服裝最具印象的設計。可將其用以做為裝飾等道具使用。

風水師

將設定變更為操縱風水的中國職業的版本。以中國的吳服取代和服做為設計基礎，亦需更換髮型和裝飾品設計以便搭配。

41

中東奇幻服裝

地理印象容易反映在服裝上,是中東奇幻故事的特徵。讓我們一邊描繪「盜賊」,一邊觀察重點吧。

由基本設定畫出草稿

從職業印象和中東砂漠印象,由描繪一套輕便的服裝開始。根據年齡和故事,
將角色身高畫得矮一點。

讓角色手持武器,呈現
危險形象。同時也能演
出個性及表情的反差。

在角色頭上綁條頭巾,
做為表現世界觀的重要
道具。

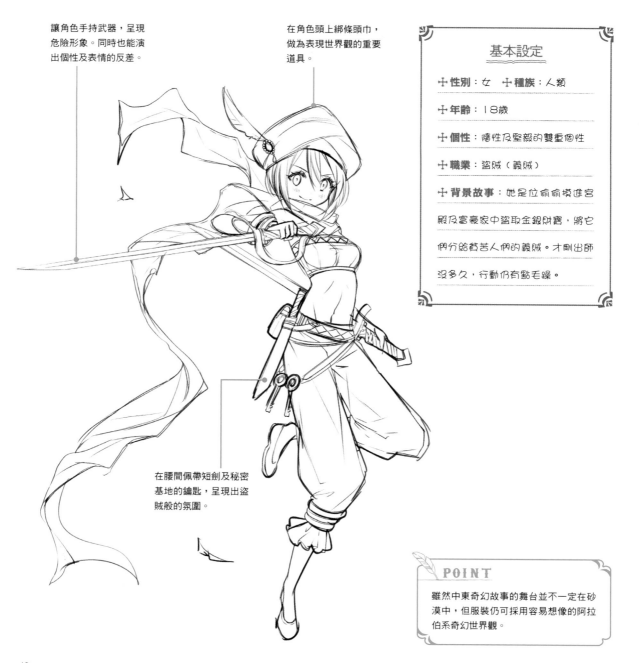

在腰間佩帶短劍及秘密
基地的鑰匙,呈現出盜
賊般的氛圍。

基本設定

✝ **性別**:女　✝ **種族**:人類

✝ **年齡**:18歲

✝ **個性**:隨性及堅毅的雙重個性

✝ **職業**:盜賊(義賊)

✝ **背景故事**:她是位偷偷摸進宮
殿及富豪家中盜取金銀財寶,將它
們分給貧苦人們的義賊。才剛出師
沒多久,行動仍有點毛躁。

POINT

雖然中東奇幻故事的舞台並不一定在砂
漠中,但服裝仍可採用容易想像的阿拉
伯系奇幻世界觀。

✤ 添加細節及修整

為強調角色的雙重個性，除了身高武器對比外，另外要修整表情及服裝的線條，讓它們也可做為對比。

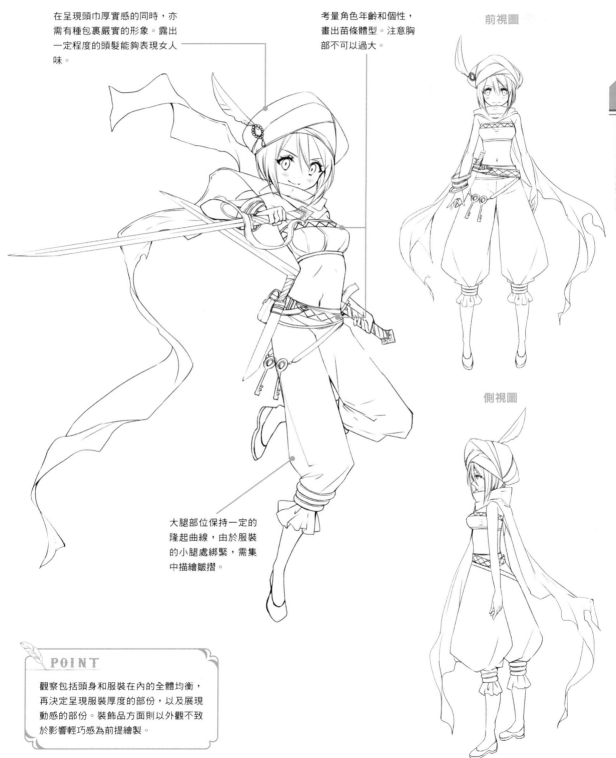

在呈現頭巾厚實感的同時，亦需有種包裹嚴實的形象。露出一定程度的頭髮能夠表現女人味。

考量角色年齡和個性，畫出苗條體型。注意胸部不可以過大。

前視圖

側視圖

大腿部位保持一定的隆起曲線，由於服裝的小腿處綁緊，需集中描繪皺摺。

POINT

觀察包括頭身和服裝在內的全體均衡，再決定呈現服裝厚度的部份，以及展現動感的部份。裝飾品方面則以外觀不致於影響輕巧感為前提繪製。

補強細節及完稿

補強細節時需要注意避免破壞角色設定，裝飾品外觀也不能偏離奇幻題材應有的設定。

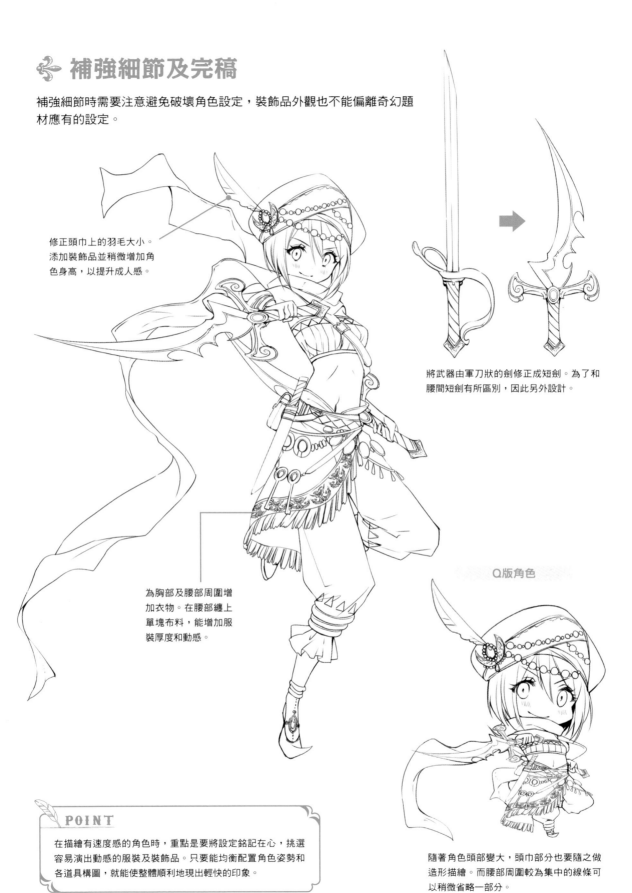

修正頭巾上的羽毛大小。添加裝飾品並稍微增加角色身高，以提升成人感。

為胸部及腰部周圍增加衣物。在腰部纏上單塊布料，能增加服裝厚度和動感。

將武器由軍刀狀的劍修正成短劍。為了和腰間短劍有所區別，因此另外設計。

Q版角色

隨著角色頭部變大，頭巾部分也要隨之做造形描繪。而腰部周圍較為集中的線條可以稍微省略一部分。

POINT

在描繪有速度感的角色時，重點是要將設定銘記在心，挑選容易演出動感的服裝及裝飾品。只要能均衡配置角色姿勢和各道具構圖，就能使整體順利地現出輕快的印象。

✿ 其它概念

種族和年齡保持不變,將她的兩種個性各自分開描繪,並套用能在中東奇幻世界中登場的角色加以設計。

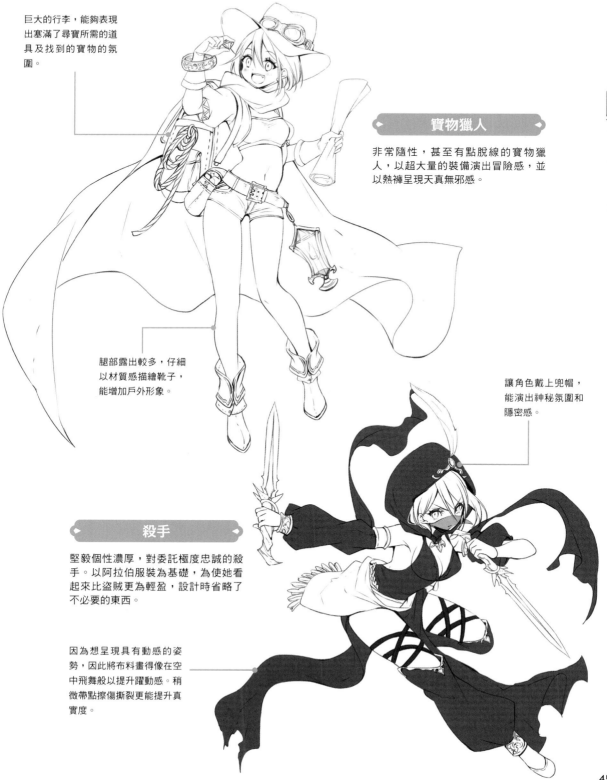

巨大的行李,能夠表現出塞滿了尋寶所需的道具及找到的寶物的氛圍。

寶物獵人

非常隨性,甚至有點脫線的寶物獵人,以超大量的裝備演出冒險感,並以熱褲呈現天真無邪感。

腿部露出較多,仔細以材質感描繪靴子,能增加戶外形象。

讓角色戴上兜帽,能演出神秘氛圍和隱密感。

殺手

堅毅個性濃厚,對委託極度忠誠的殺手。以阿拉伯服裝為基礎,為使她看起來比盜賊更為輕盈,設計時省略了不必要的東西。

因為想呈現具有動感的姿勢,因此將布料畫得像在空中飛舞般以提升躍動感。稍微帶點擦傷撕裂更能提升真實度。

黑暗奇幻服裝

這類題材也被稱為成人奇幻,以黑暗而悲劇的故事為特徵,在此以「鍊金術士」表現此種獨特氛圍。

由基本設定畫出草稿

在鍊金術士養成學校此設定下,以制服般的服裝為基礎,試著補足奇幻世界人物所需的要素吧。

以單肩包及作為課本使用的鍊金術書籍,表示在校生此一設定。

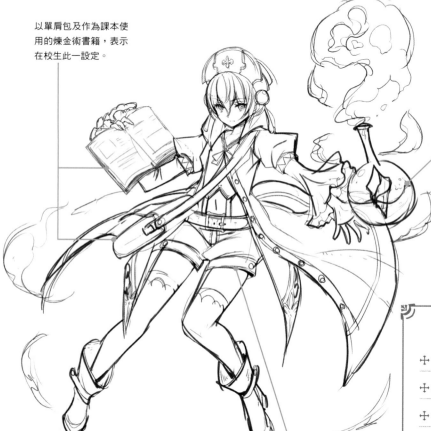

用燒瓶冒出的煙霧呈現鍊金術。由於這部份以現實事物作為母題,如果想增添奇幻感也可以換成其他道具。

讓人物穿上短褲不只能呈現男孩子氣的一面,同時也容易表現出未成熟感。

基本設定

+ 性別:女　+ 種族:人類

+ 年齡:16歲

+ 個性:沉默而文靜

+ 職業:鍊金術士

+ 背景故事:她是鍊金術士養成學校的在校生,是位鍊金術士見習生。她小時候就和雙親死別,被村裡的鐵匠養大。將來的夢想是煉出能夠醫治奪走雙親生命的疾病的「萬靈藥」。

POINT

黑暗奇幻並無明確的區分,常和其他題材組合使用,如「西洋X黑暗」、「東洋X黑暗」等。由於鍊金術士也是從西洋文化誕生的職業,因此可作為資料參考。

✿ 添加細節及修整

由她高潔的志向，能夠想像出成績優秀的角色像。因此除了單純補足黑暗度外，設計時還要使角色性能夠更為膨脹。

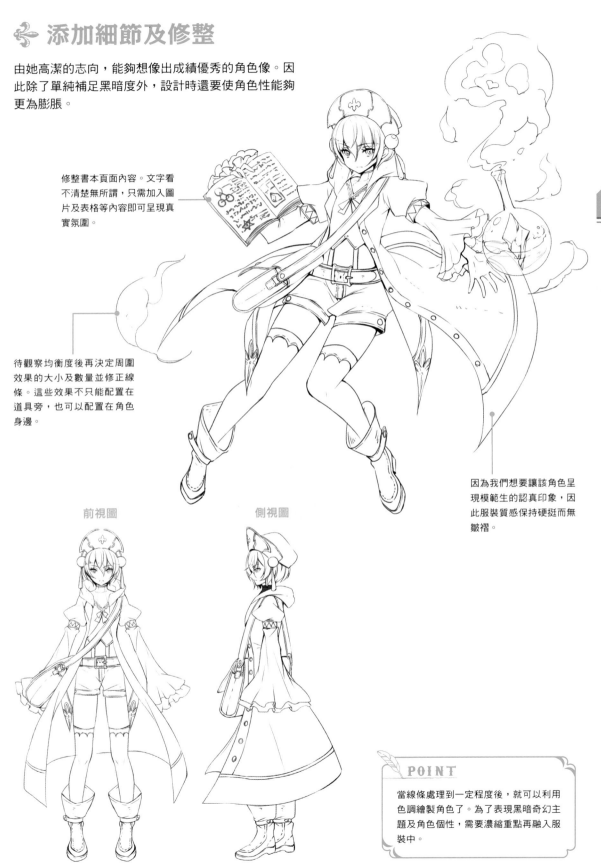

修整書本頁面內容。文字看不清楚無所謂，只需加入圖片及表格等內容即可呈現真實氛圍。

待觀察均衡度後再決定周圍效果的大小及數量並修正線條。這些效果不只能配置在道具旁，也可以配置在角色身邊。

因為我們想要讓該角色呈現模範生的認真印象，因此服裝質感保持硬挺而無皺褶。

前視圖　　　　　　側視圖

POINT

當線條處理到一定程度後，就可以利用色調繪製角色了。為了表現黑暗奇幻主題及角色個性，需要濃縮重點再融入服裝中。

❦ 補強細節及完稿

在完成服裝設計同時，一併修正特效細節以及道具的演出效果吧。

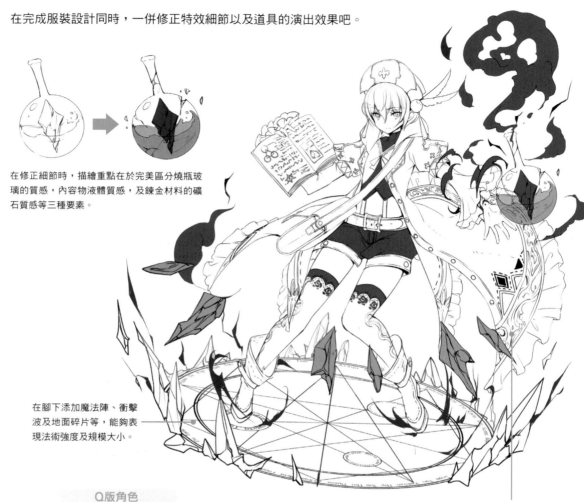

在修正細節時，描繪重點在於完美區分燒瓶玻璃的質感，內容物液體質感，及錬金材料的礦石質感等三種要素。

在腳下添加魔法陣、衝擊波及地面碎片等，能夠表現法術強度及規模大小。

將哥德系花紋融入服裝中，能夠加強中世紀形象。有效使用黑色也能更為呈現角色性。

Q版角色

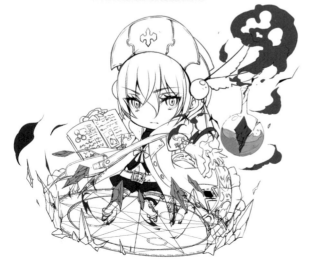

塑形時眼睛畫得大一點，以充分表現角色個性。在注意尺寸均衡度的前提下描繪煙霧和地面效果。

> **POINT**
>
> 魔法陣和衝擊波添加與否請依個人喜好決定。如果感覺魔法成份大於錬金術時，單純只畫煙霧及光（影）也是ok的。畫些正以錬金術鍊成的物品也行。

✦ 其它概念

承襲黑暗故事部分，在此介紹以其基礎延伸的職業，以及變更故事發展後的角色設計。

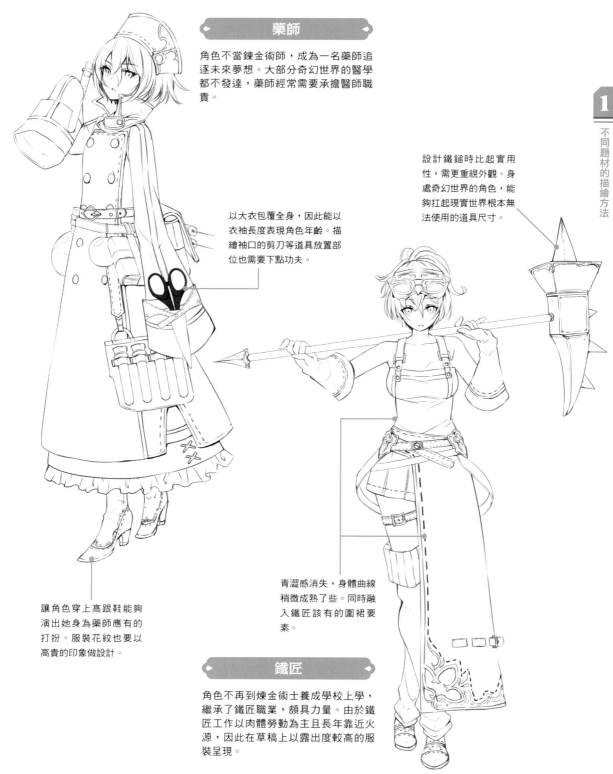

藥師

角色不當鍊金術師，成為一名藥師追逐未來夢想。大部分奇幻世界的醫學都不發達，藥師經常需要承擔醫師職責。

設計鐵鎚時比起實用性，需要更重視外觀。身處奇幻世界的角色，能夠扛起現實世界根本無法使用的道具尺寸。

以大衣包覆全身，因此能以衣袖長度表現角色年齡。描繪袖口的剪刀等道具放置部位也需要下點功夫。

讓角色穿上高跟鞋能夠演出她身為藥師應有的打扮。服裝花紋也要以高貴的印象做設計。

青澀感消失，身體曲線稍微成熟了些。同時融入鐵匠該有的圍裙要素。

鐵匠

角色不再到鍊金術士養成學校上學，繼承了鐵匠職業，頗具力量。由於鐵匠工作以肉體勞動為主且長年靠近火源，因此在草稿上以露出度較高的服裝呈現。

海洋奇幻服裝

以大海為舞台的海洋奇幻故事。在此以馳騁於海上的「海盜」為母題進行設計吧。

添加細節及修整

用狂野的印象和強調性感的服裝進行設計。
以呈現身體曲線為前提描繪草稿。

帽子上的骷髏是重點之一。
如果畫得太大會增加驚悚
感，因此要抓好均衡。

除軍刀外，以手槍作為武
器也很不錯。武器寬度較
細以呈現柔軟感。

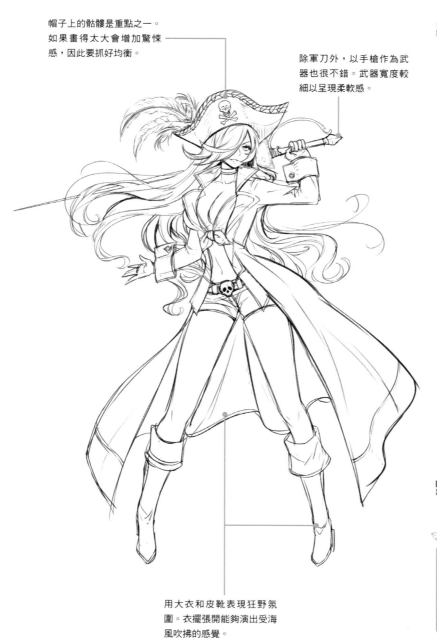

用大衣和皮靴表現狂野氣
圍。衣擺張開能夠演出受海
風吹拂的感覺。

母題

十 母題① ： 骷髏

十 母題② ： 羽毛

十 母題③ ： 劍

POINT

這次設計服裝時，需抑制我們所設
定的母題形象。在這個階段可以鞏
固一定程度的形象，之後再慢慢照
腦海裡的想法補強。

❧ 添加細節及修整

修整線條之後，就可以開始決定角色的身體曲線和衣服質感了。
以細微線條進行表現，並避免破壞母題形象。

活用劍鍔空間添加裝飾，
以述說該角色在海盜中擁
有較高地位。

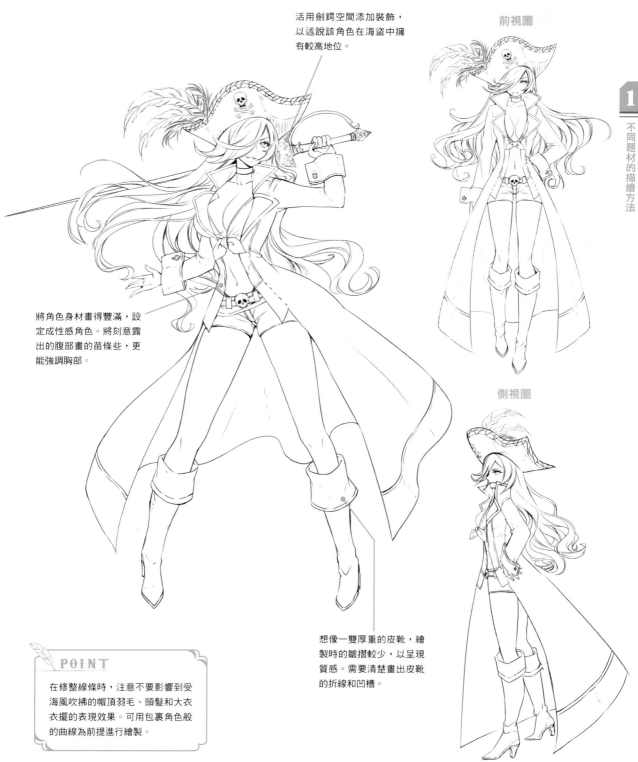

將角色身材畫得豐滿，設
定成性感角色。將刻意露
出的腹部畫的苗條些，更
能強調胸部。

側視圖

想像一雙厚重的皮靴，繪
製時的皺摺較少，以呈現
質感。需要清楚畫出皮靴
的折線和凹槽。

> ✎ **POINT**
>
> 在修整線條時，注意不要影響到受
> 海風吹拂的帽頂羽毛、頭髮和大衣
> 衣擺的表現效果。可用包裹角色般
> 的曲線為前提進行繪製。

✤ 補強細節及完稿

一邊重新考慮母題設計，一邊補強細節。主要架構不做變動，
以添加設計細節為概念。

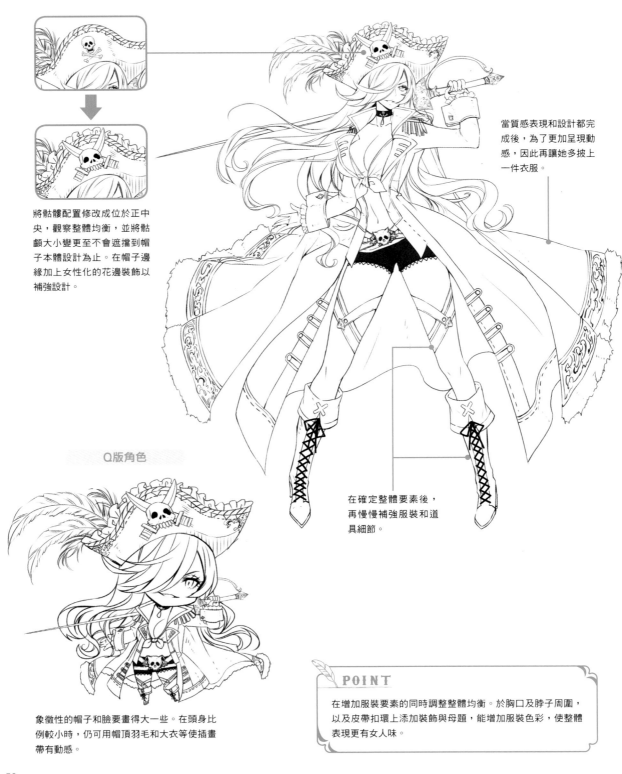

將骷髏配置修改成位於正中央，觀察整體均衡，並將骷髏大小變更至不會遮擋到帽子本體設計為止。在帽子邊緣加上女性化的花邊裝飾以補強設計。

當質感表現和設計都完成後，為了更加呈現動感，因此再讓她多披上一件衣服。

在確定整體要素後，再慢慢補強服裝和道具細節。

Q版角色

象徵性的帽子和臉要畫得大一些。在頭身比例較小時，仍可用帽頂羽毛和大衣等使插畫帶有動感。

POINT

在增加服裝要素的同時調整整體均衡。於胸口及脖子周圍，以及皮帶扣環上添加裝飾與母題，能增加服裝色彩，使整體表現更有女人味。

🦋 其它概念

在此展示改變母題形象後的設計。角色像也會隨之變化。

由於她的形象比船長更偏腦力派，因此要將服裝描繪得非常整齊，藉此呈現出優雅感而非野蠻感。

母題變更 A

不使用骷髏，以舵輪和錨為母題，具有航海士感的海盜。讓角色手持望遠鏡等道具，取代武器使用也很不錯。

因為航海士需要看海圖，將海圖畫得從皮包中滿出來能夠更為強調角色性。

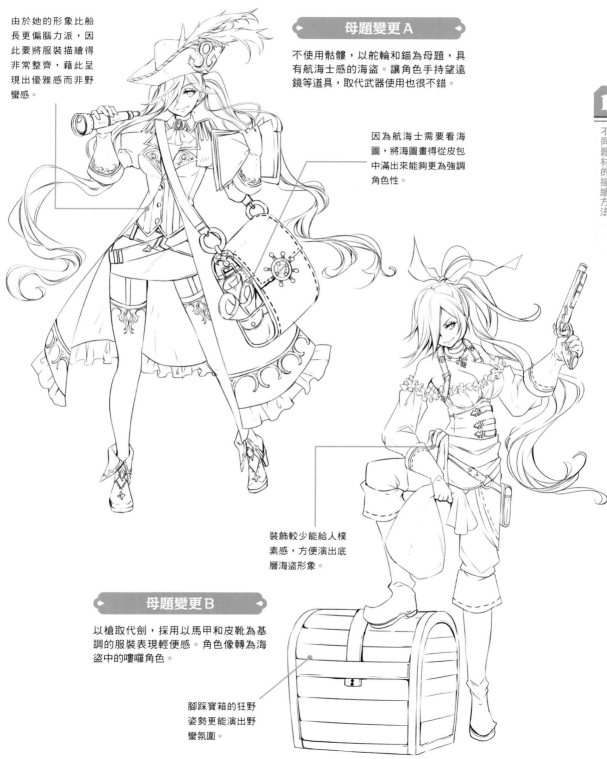

裝飾較少能給人樸素感，方便演出底層海盜形象。

母題變更 B

以槍取代劍，採用以馬甲和皮靴為基調的服裝表現輕便感。角色像轉為海盜中的嘍囉角色。

腳踩寶箱的狂野姿勢更能演出野蠻氛圍。

靈異奇幻服裝

靈異奇幻的魔術及心靈演出更為濃厚。在此以「死靈術師」的描繪方式來
展現其特徵吧。

由基本設定畫出草稿

與P.50的海盜相同,同以骷髏作為母題。在此為了表現驚悚感,
試著大幅融入母題使用。

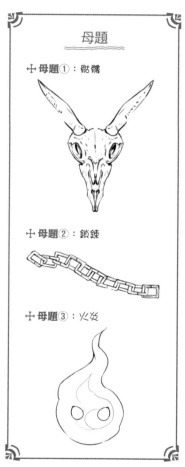

母題

十 母題①:骷髏

十 母題②:鎖鍊

十 母題③:火焰

能操縱死靈的法杖。在頂
端加上宗教類花紋,以呈
現儀式類印象。

在頭部也以山羊頭骨作為面
具使用。山羊同時具有異教
徒,也就是惡魔的符號象
徵。

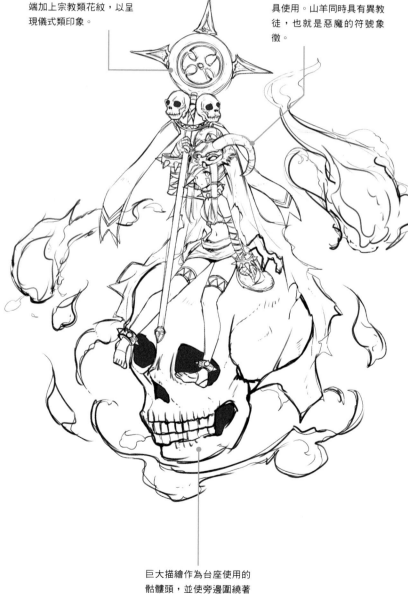

巨大描繪作為台座使用的
骷髏頭,並使旁邊圍繞著
人魂般的火焰。

POINT

將母題中的鎖鏈作為手銬般的裝飾
品描繪,演出和死靈的連結及束縛
形象。由於將母題畫的很大,因次
將角色畫的較為幼小能夠表現反差
感。

✦ 添加細節及修整

物質性的法杖和面具線條整體都要畫得非常細緻。而精神性的人魂外觀，其末端線條則要以斷斷續續的感覺做修整。

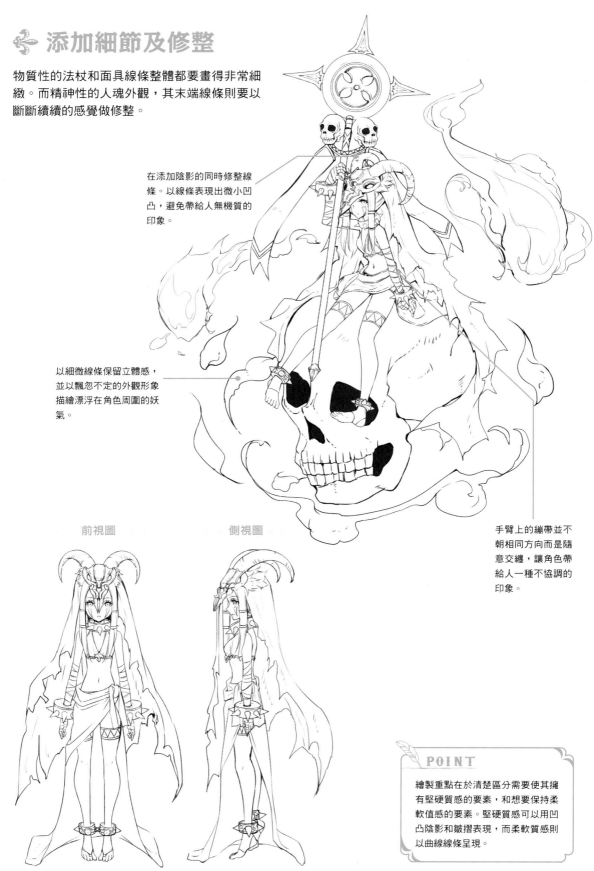

在添加陰影的同時修整線條。以線條表現出微小凹凸，避免帶給人無機質的印象。

以細微線條保留立體感，並以飄忽不定的外觀形象描繪漂浮在角色周圍的妖氣。

前視圖

側視圖

手臂上的繃帶並不朝相同方向而是隨意交纏，讓角色帶給人一種不協調的印象。

POINT

繪製重點在於清楚區分需要使其擁有堅硬質感的要素，和想要保持柔軟值感的要素。堅硬質感可以用凹凸陰影和皺摺表現，而柔軟質感則以曲線線條呈現。

添加細節及修整

由於除了角色外的母題所佔比例較大，為了不被它們比下去，
因此要對服裝和道具添加細節。

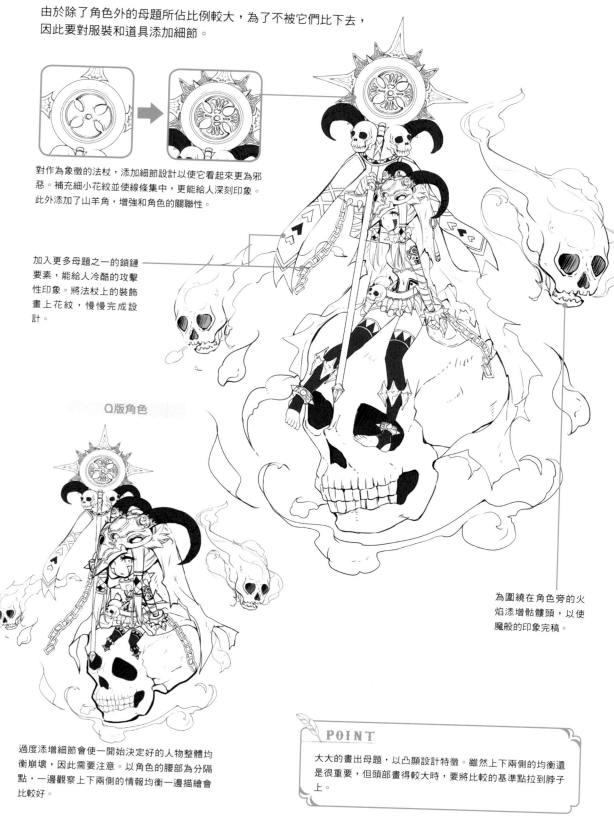

對作為象徵的法杖，添加細節設計以使它看來更為邪
惡。補充細小花紋並使線條集中，更能給人深刻印象。
此外添加了山羊角，增強和角色的關聯性。

加入更多母題之一的鎖鏈
要素，能給人冷酷的攻擊
性印象。將法杖上的裝飾
畫上花紋，慢慢完成設
計。

Q版角色

過度添增細節會使一開始決定好的人物整體均
衡崩壞，因此需要注意。以角色的腰部為分隔
點，一邊觀察上下兩側的情報均衡一邊描繪會
比較好。

為圍繞在角色旁的火
焰添增骷髏頭，以使
魔般的印象完稿。

POINT

大大的畫出母題，以凸顯設計特徵。雖然上下兩側的均衡還
是很重要，但頭部畫得較大時，要將比較的基準點拉到脖子
上。

✤ 其它概念

在此介紹各別加入東洋風和西洋風元素的設計版本。
也可以考慮同時變更母題。

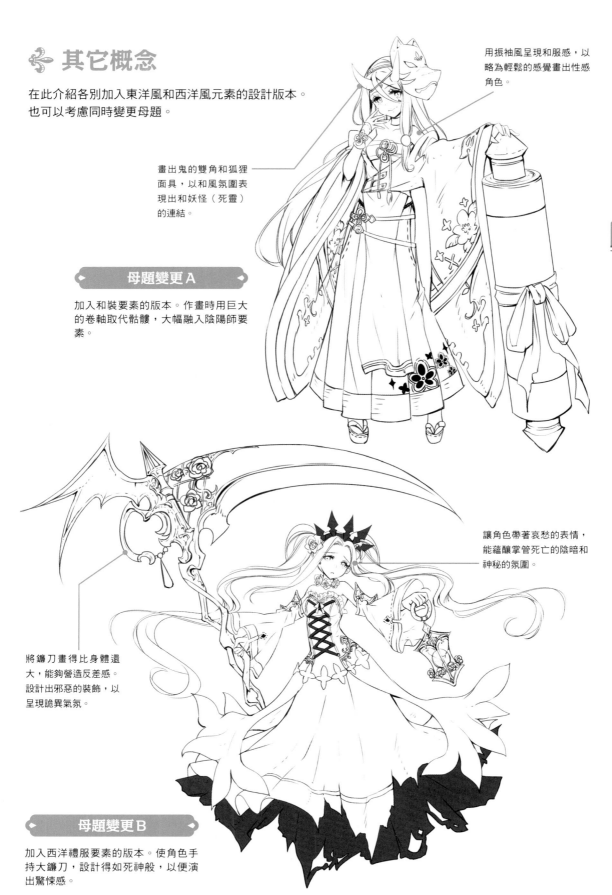

用振袖風呈現和服感，以
略為輕鬆的感覺畫出性感
角色。

畫出鬼的雙角和狐狸
面具，以和風氛圍表
現出和妖怪（死靈）
的連結。

◆ 母題變更 A ◆

加入和裝要素的版本。作畫時用巨大
的卷軸取代骷髏，大幅融入陰陽師要
素。

讓角色帶著哀愁的表情，
能蘊釀掌管死亡的陰暗和
神秘的氛圍。

將鐮刀畫得比身體還
大，能夠營造反差感。
設計出邪惡的裝飾，以
呈現詭異氣氛。

◆ 母題變更 B ◆

加入西洋禮服要素的版本。使角色手
持大鐮刀，設計得如死神般，以便演
出驚悚感。

蒸氣龐克服裝

蒸氣龐克題材，以蒸氣機關文化拓展出的世界觀為特色。在此以「獎金獵人」角色為基礎描繪服裝。

由基本設定畫出草稿

蒸氣龐克以西洋服裝為基礎，融入母題印象進行描繪即可。

母題

十 母題①：齒輪

十 母題②：防風鏡

十 母題③：皮革馬甲

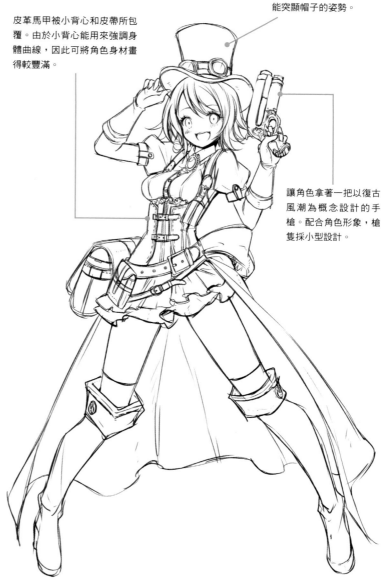

皮革馬甲被小背心和皮帶所包覆。由於小背心能用來強調身體曲線，因此可將角色身材畫得較豐滿。

畫頂絲帽作為角色的迷人之處使用，並使角色擺出能突顯帽子的姿勢。

讓角色拿著一把以復古風潮為概念設計的手槍。配合角色形象，槍隻採小型設計。

POINT

蒸氣龐克服裝在某種程度上已有固定概念，只要記住這些特徵，算是容易描繪的題材。讓我們加入哥德要素和休閒要素以添增原創性吧。

🎋 添加細節及修整

以容易吸引目光的身體中心為主，用線條確實描繪服裝細部，
以展現服裝的細節。

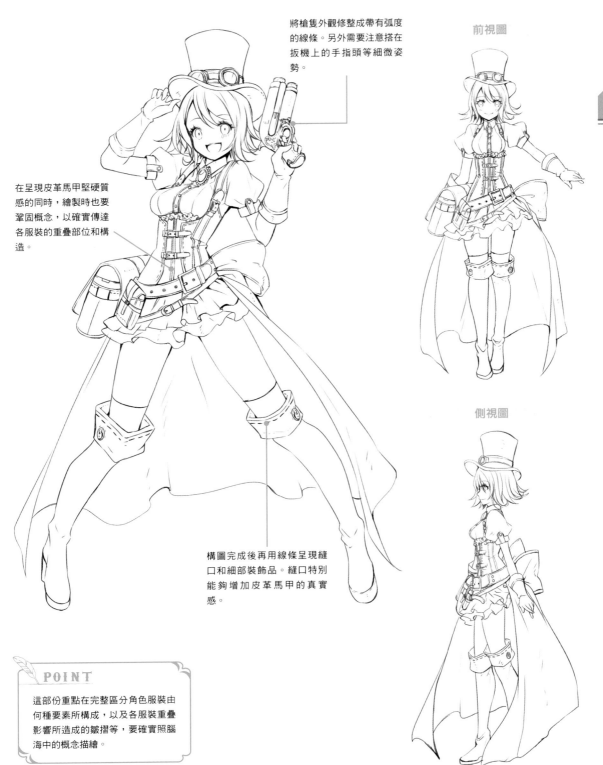

將槍隻外觀修整成帶有弧度
的線條。另外需要注意搭在
扳機上的手指頭等細微姿
勢。

在呈現皮革馬甲堅硬質
感的同時，繪製時也要
鞏固概念，以確實傳達
各服裝的重疊部位和構
造。

構圖完成後再用線條呈現縫
口和細部裝飾品。縫口特別
能夠增加皮革馬甲的真實
感。

前視圖

側視圖

POINT

這部份重點在完整區分角色服裝由
何種要素所構成，以及各服裝重疊
影響所造成的皺摺等，要確實照腦
海中的概念描繪。

補強細節及完稿

依照為服裝添加花紋的印象進行裝飾。配合角色表情完成可愛的原稿吧。

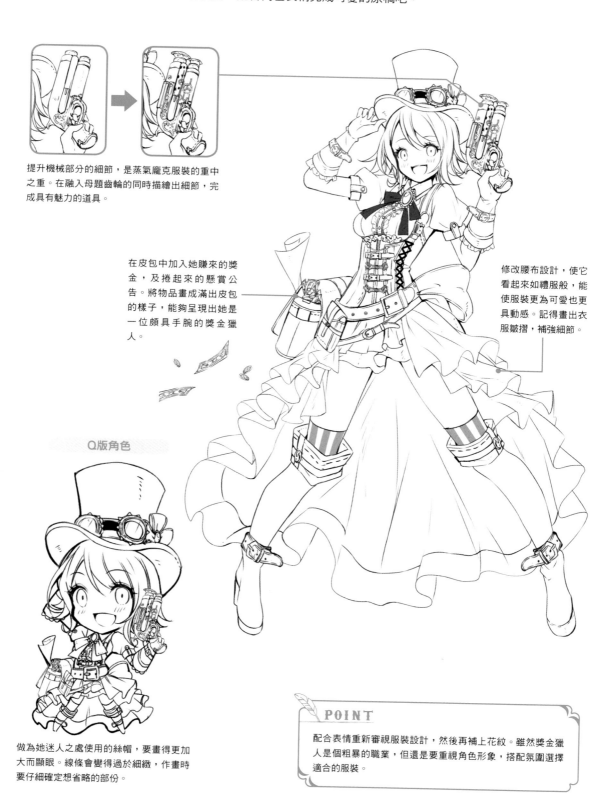

提升機械部分的細節，是蒸氣龐克服裝的重中之重。在融入母題齒輪的同時描繪出細節，完成具有魅力的道具。

在皮包中加入她賺來的獎金，及捲起來的懸賞公告。將物品畫成滿出皮包的樣子，能夠呈現出她是一位頗具手腕的獎金獵人。

修改腰布設計，使它看起來如禮服般，能使服裝更為可愛也更具動感。記得畫出衣服皺摺，補強細節。

Q版角色

做為她迷人之處使用的絲帽，要畫得更加大而顯眼。線條會變得過於細緻，作畫時要仔細確定想省略的部份。

POINT

配合表情重新審視服裝設計，然後再補上花紋。雖然獎金獵人是個粗暴的職業，但還是要重視角色形象，搭配氛圍選擇適合的服裝。

✦ 其它概念

母題不做大幅變更，試著改變融入使用的服裝形象吧。
也能從角色設定方面做出不同更動。

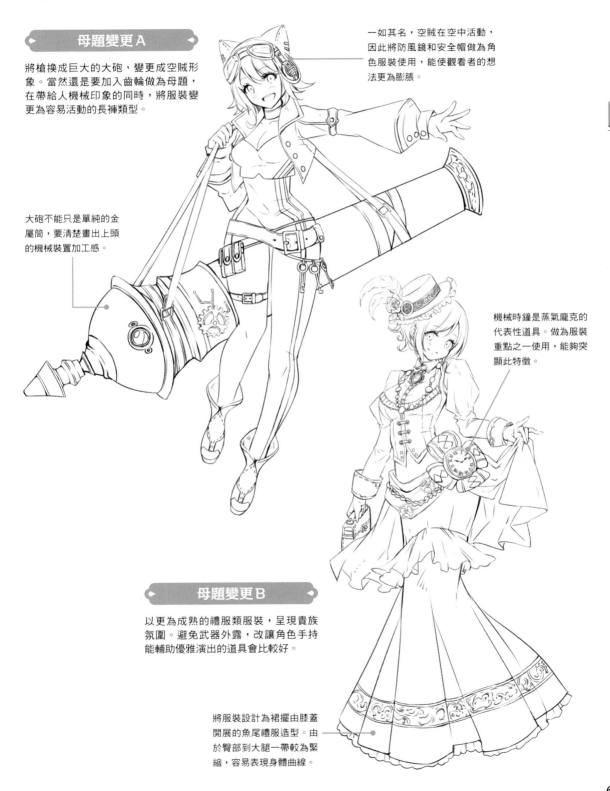

◆ 母題變更 A ◆

將槍換成巨大的大砲，變更成空賊形象。當然還是要加入齒輪做為母題，在帶給人機械印象的同時，將服裝變更為容易活動的長褲類型。

大砲不能只是單純的金屬筒，要清楚畫出上頭的機械裝置加工感。

一如其名，空賊在空中活動，因此將防風鏡和安全帽做為角色服裝使用，能使觀看者的想法更為膨脹。

機械時鐘是蒸氣龐克的代表性道具。做為服裝重點之一使用，能夠突顯此特徵。

◆ 母題變更 B ◆

以更為成熟的禮服類服裝，呈現貴族氛圍。避免武器外露，改讓角色手持能輔助優雅演出的道具會比較好。

將服裝設計為裙擺由膝蓋開展的魚尾禮服造型。由於臀部到大腿一帶較為緊縮，容易表現身體曲線。

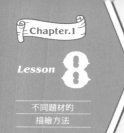

賽博龐克服裝

以網路文化繁榮發展的近未來，或以宇宙為舞台的世界為特徵。在此描繪活躍於該類故事中的「探員」。

由基本設定畫出草稿

繪圖重點在於想像以網路科技為基礎的世界觀，並避免淡化奇幻要素，均衡地進行設計。

以電路板為概念設計大衣，使構圖添增寬廣性。要為插畫上色時，可用霓虹燈般的光彩為印象。

在融入裝飾品時，讓它們同時具有某些裝置或機械小道具的形象會比單純的裝飾更好。

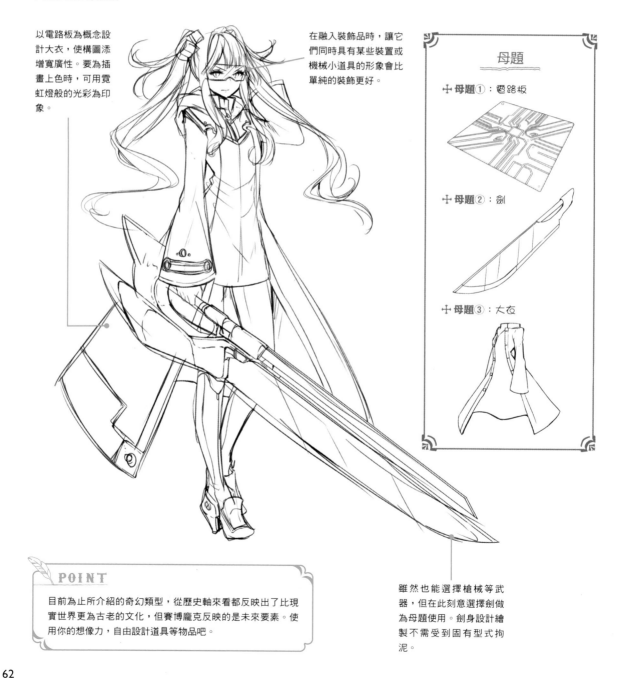

母題

十 母題①：電路板

十 母題②：劍

十 母題③：大衣

POINT

目前為止所介紹的奇幻類型，從歷史軸來看都反映出了比現實世界更為古老的文化，但賽博龐克反映的是未來要素。使用你的想像力，自由設計道具等物品吧。

雖然也能選擇槍械等武器，但在此刻意選擇劍做為母題使用。劍身設計繪製不需受到固有型式拘泥。

❧ 添加細節及修整

突顯各要素的特色部份。整體上給人堅硬、機械感就可以了。

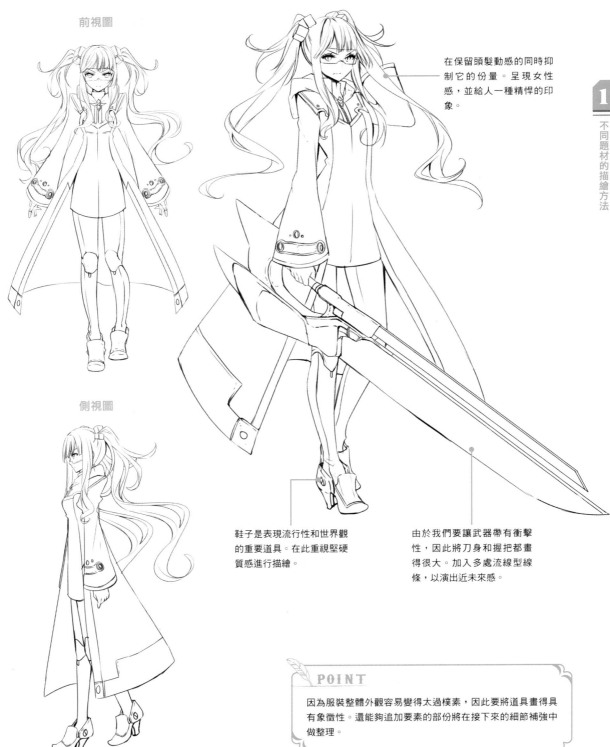

前視圖

側視圖

在保留頭髮動感的同時抑制它的份量。呈現女性感，並給人一種精悍的印象。

鞋子是表現流行性和世界觀的重要道具。在此重視堅硬質感進行描繪。

由於我們要讓武器帶有衝擊性，因此將刀身和握把都畫得很大。加入多處流線型線條，以演出近未來感。

> ✐ POINT
>
> 因為服裝整體外觀容易變得太過樸素，因此要將道具畫得具有象徵性。還能夠追加要素的部份將在接下來的細節補強中做整理。

補強細節及完稿

基礎完成後，以裝飾品和道具設計為重心進行細節補強吧。

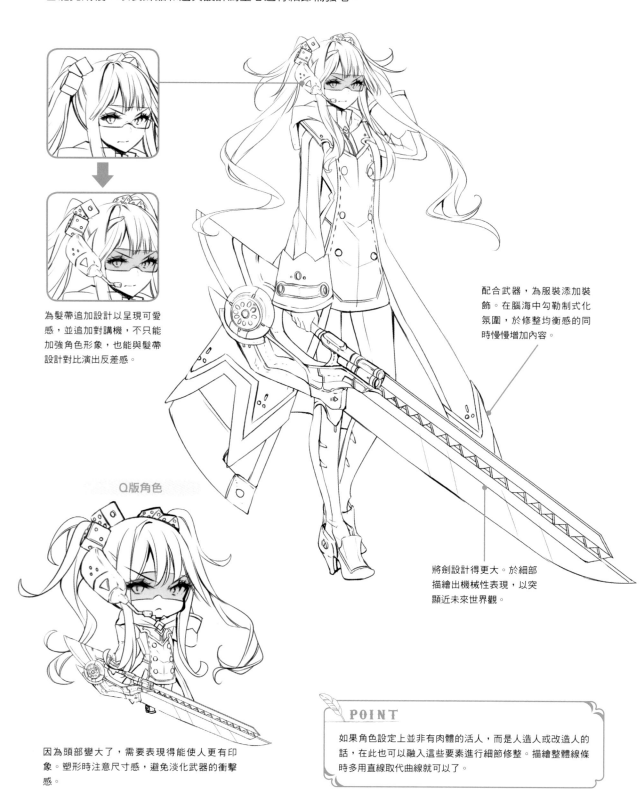

為髮帶追加設計以呈現可愛感，並追加對講機，不只能加強角色形象，也能與髮帶設計對比演出反差感。

配合武器，為服裝添加裝飾。在腦海中勾勒制式化氛圍，於修整均衡感的同時慢慢增加內容。

將劍設計得更大。於細部描繪出機械性表現，以突顯近未來世界觀。

Q版角色

因為頭部變大了，需要表現得能使人更有印象。塑形時注意尺寸感，避免淡化武器的衝擊感。

POINT

如果角色設定上並非有肉體的活人，而是人造人或改造人的話，在此也可以融入這些要素進行細節修整。描繪整體線條時多用直線取代曲線就可以了。

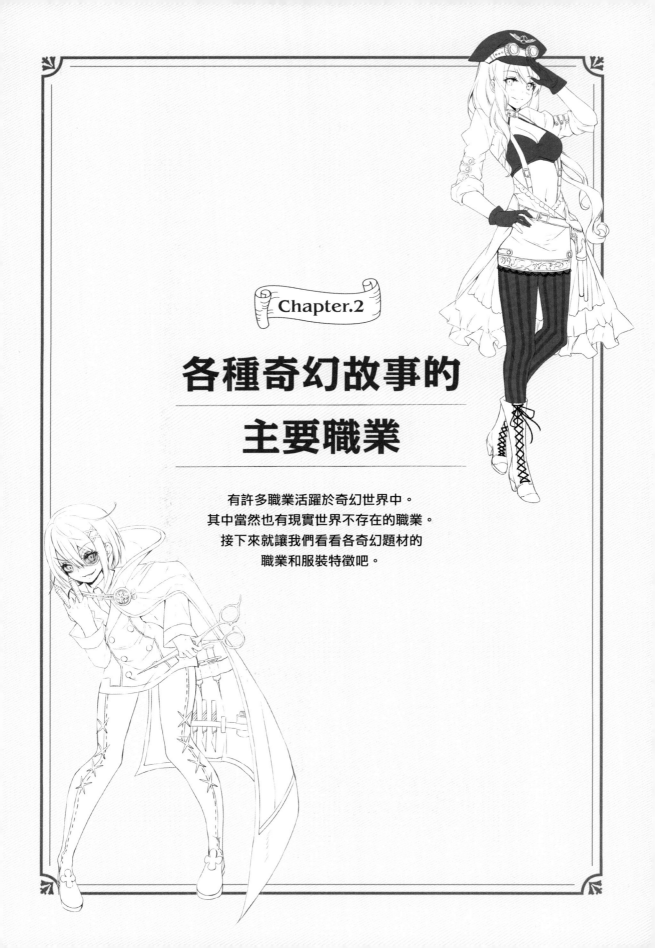

Chapter.2

各種奇幻故事的
主要職業

有許多職業活躍於奇幻世界中。
其中當然也有現實世界不存在的職業。
接下來就讓我們看看各奇幻題材的
職業和服裝特徵吧。

西洋奇幻職業

以西洋文化為基礎的奇幻故事中的職業，重點在於組合鎧甲等裝備的「剛」和衣服的「柔」這兩種質感的概念上。

職業1：火槍兵

正如其名，火槍兵指的是以火槍武裝的士兵。騎馬時因為火槍會噴火，因此又被稱為龍騎兵。

留意與開槍方向相反的空氣流動，使頭髮和服裝隨之飄動。這不僅能表現開槍產生的衝擊力，也能整合整體構圖的均衡性。

畫出槍身上的擊鎚和火皿，能使角色更為真實。也可以對槍托添加花紋。

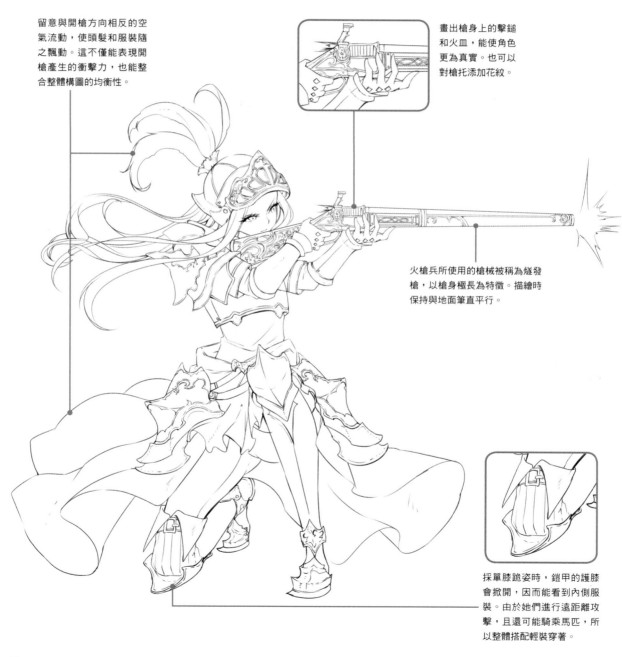

火槍兵所使用的槍械被稱為燧發槍，以槍身極長為特徵。描繪時保持與地面筆直平行。

採單膝跪姿時，鎧甲的護膝會掀開，因而能看到內側服裝。由於她們進行遠距離攻擊，且還可能騎乘馬匹，所以整體搭配輕裝穿著。

職業2：修女

在各種題材中登場的修女，是西洋奇幻的代表性職業之一。
在此介紹一定要確實描繪的重點。

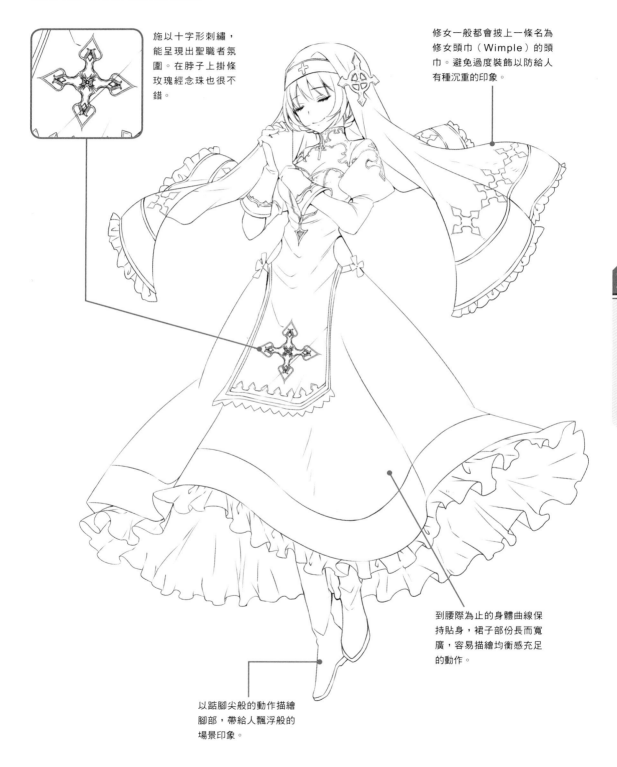

施以十字形刺繡，
能呈現出聖職者氛
圍。在脖子上掛條
玫瑰經念珠也很不
錯。

修女一般都會披上一條名為
修女頭巾（Wimple）的頭
巾。避免過度裝飾以防給人
有種沉重的印象。

到腰際為止的身體曲線保
持貼身，裙子部份長而寬
廣，容易描繪均衡感充足
的動作。

以踮腳尖般的動作描繪
腳部，帶給人飄浮般的
場景印象。

職業3：吟遊詩人

一般常有這個職業一定會帶著名為里拉琴的小型豎琴的印象，有種說法是它起源自希臘神話中的音樂之神，荷米斯。

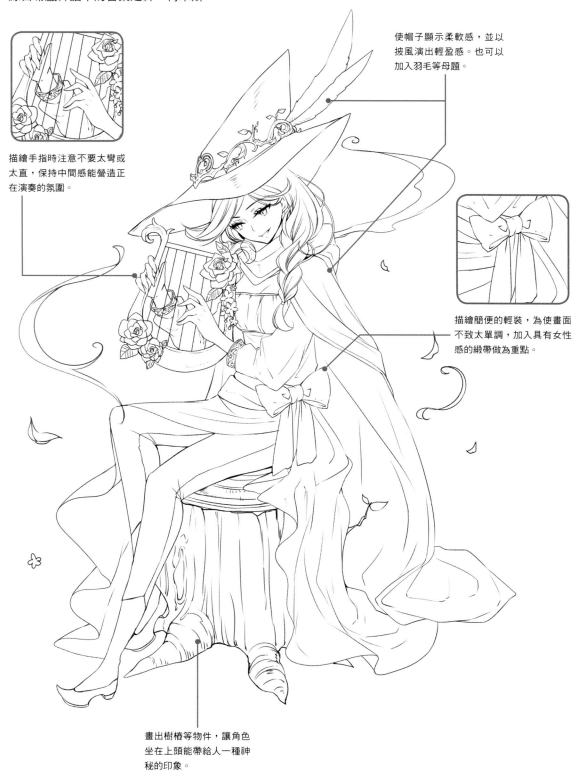

使帽子顯示柔軟感，並以披風演出輕盈感。也可以加入羽毛等母題。

描繪手指時注意不要太彎或太直，保持中間感能營造正在演奏的氛圍。

描繪簡便的輕裝，為使畫面不致太單調，加入具有女性感的緞帶做為重點。

畫出樹樁等物件，讓角色坐在上頭能帶給人一種神秘的印象。

✿ 職業4：農夫

他們是飼養牛羊或種植穀物等，也就是非戰鬥系的一般職業。

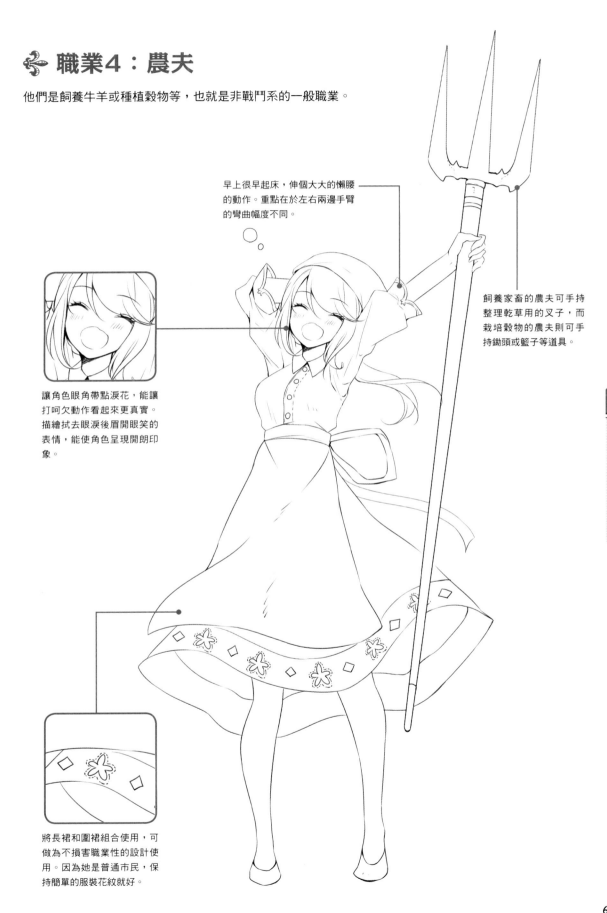

早上很早起床，伸個大大的懶腰的動作。重點在於左右兩邊手臂的彎曲幅度不同。

讓角色眼角帶點淚花，能讓打呵欠動作看起來更真實。描繪拭去眼淚後眉開眼笑的表情，能使角色呈現開朗印象。

飼養家畜的農夫可手持整理乾草用的叉子，而栽培穀物的農夫則可手持鋤頭或籃子等道具。

將長裙和圍裙組合使用，可做為不損害職業性的設計使用。因為她是普通市民，保持簡單的服裝花紋就好。

東洋奇幻職業

這類題材可區分出和風、中華風等更為細緻的世界觀,因此在繪製時要將
自然地融入所需特徵這件事銘記在心。

職業 1:武士

使較具男性形象的武士增加露出度,以提升輕盈感。
武器方面使用薙刀或弓箭都不錯。

刀是武士的象徵性武器。雖
然也可對刀體本身塑形,但
只要在刀鞘花紋上保持原創
性,就能維持相當真實的角
色形象。

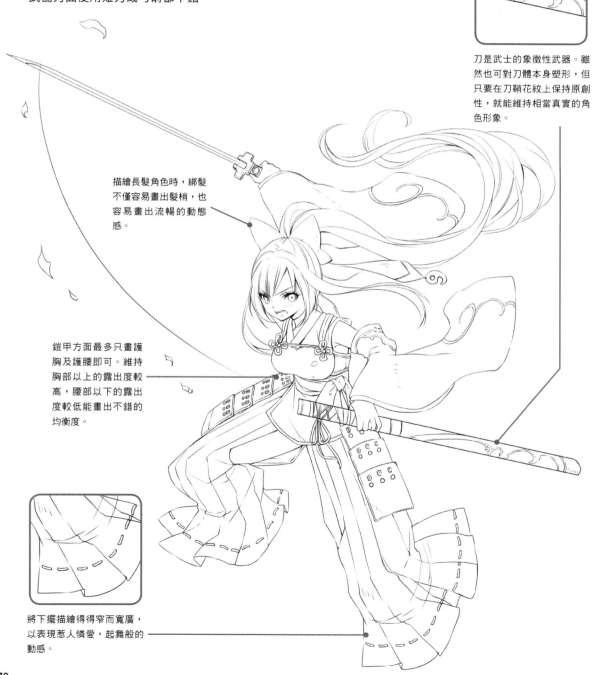

描繪長髮角色時,綁髮
不僅容易畫出髮梢,也
容易畫出流暢的動態
感。

鎧甲方面最多只畫護
胸及護腰即可。維持
胸部以上的露出度較
高,腰部以下的露出
度較低能畫出不錯的
均衡度。

將下擺描繪得得窄而寬廣,
以表現惹人憐愛,起舞般的
動感。

職業2：僧侶

不管是和風或是中華風，僧侶都有很多登場機會。雖然這個職業的男性形象還是很重，不過只要抓住重點一樣能從女性角度進行描繪。

斗笠是提升角色魅力的重要道具。可活用其寬廣表面上加上花紋或裝飾品。

錫杖頭部一定帶有6或12個金屬環。在進行頭部設計時，要注意加上這些金屬環之後的重量感不能過重。

設計無袖衣物，可展現肩膀到手臂的曲線以提升女性服裝感。

以類似長裙的外觀設計腰部以下的僧服。縱向皺褶線條需保持均等。

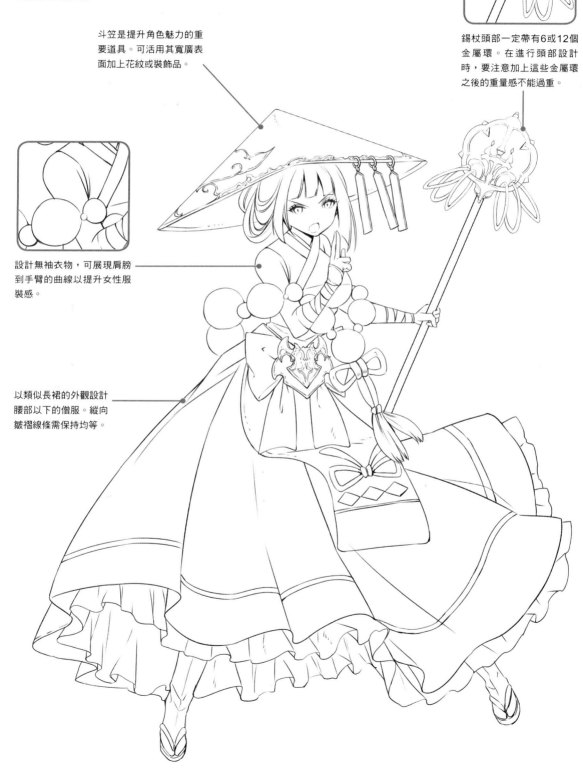

職業3：拳法家

空手戰鬥的拳法家服裝，輕盈感是很重要的。雖然以旗袍為基礎做設計，
不過改用袴也是可以的。

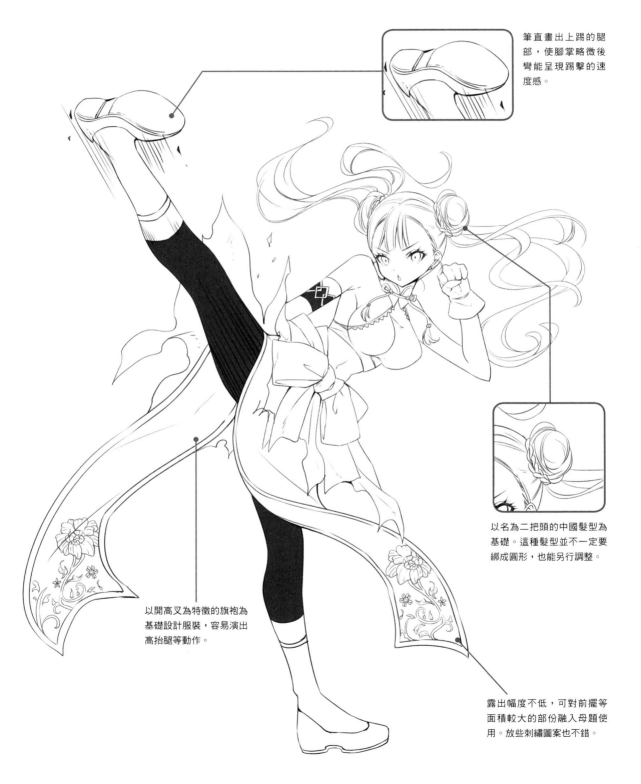

筆直畫出上踢的腿
部，使腳掌略微後
彎能呈現踢擊的速
度感。

以名為二把頭的中國髮型為
基礎。這種髮型並不一定要
綁成圓形，也能另行調整。

以開高叉為特徵的旗袍為
基礎設計服裝，容易演出
高抬腿等動作。

露出幅度不低，可對前擺等
面積較大的部份融入母題使
用。放些刺繡圖案也不錯。

職業4：流浪者

四處飄泊的流浪者，是種擁有高度服裝自由度的職業。根據角色隨身物品可各別描繪出商人味或武士味。

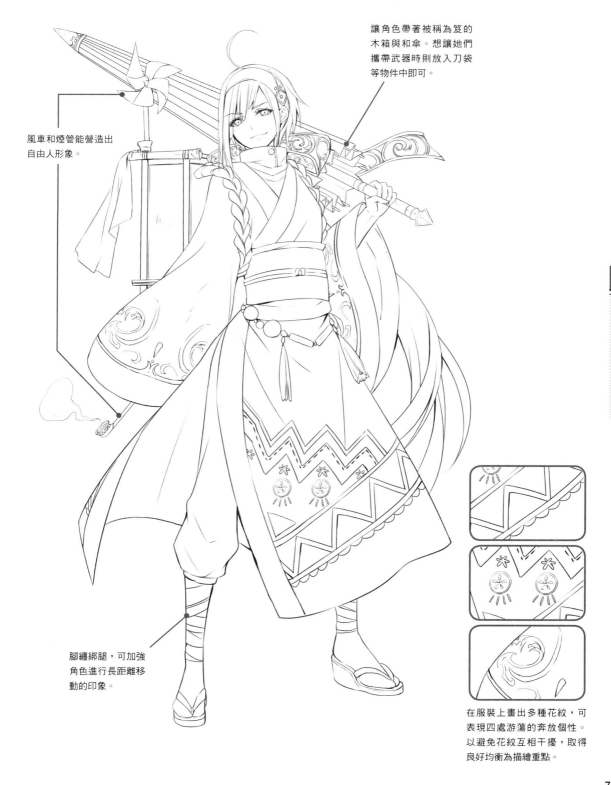

讓角色帶著被稱為笈的木箱與和傘。想讓她們攜帶武器時則放入刀袋等物件中即可。

風車和煙管能營造出自由人形象。

腳纏綁腿，可加強角色進行長距離移動的印象。

在服裝上畫出多種花紋，可表現四處游蕩的奔放個性。以避免花紋互相干擾，取得良好均衡為描繪重點。

中東奇幻職業

中東奇幻故事擁有多種獨特職業。斟酌涼爽服裝和露出程度的均衡點,設計出符合居住在高溫土地上人民的服飾吧。

❧ 職業1:宮殿騎士

守護王族宮殿的騎士。其地位雖等同於西洋奇幻的騎士職業,他們的特點是並不穿戴重裝備,所使用的武器也有一定的特徵。

畫出長袍,能夠呈現女性感。將後擺畫得長些,為它畫出類似披風的動作感。

他們的配劍稱為波斯彎刀,以刀身略帶弧度為特徵。描繪時注意刀身寬度不能太寬。

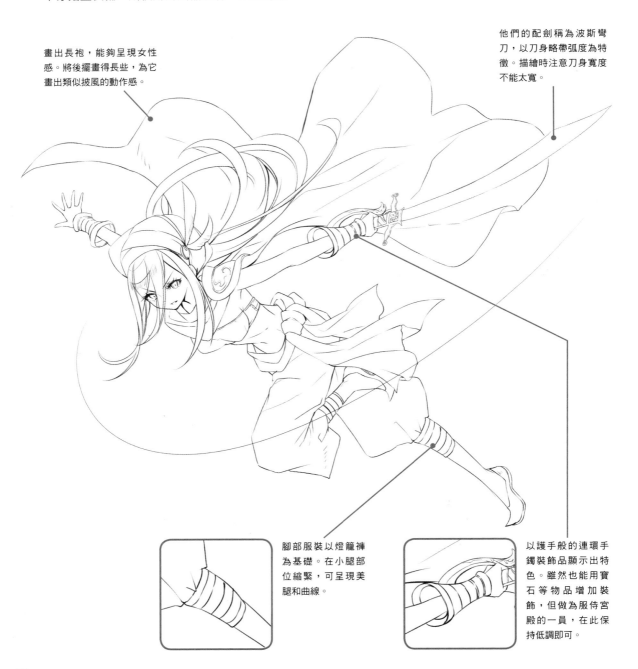

腳部服裝以燈籠褲為基礎。在小腿部位縮緊,可呈現美腿和曲線。

以護手般的連環手鐲裝飾品顯示出特色。雖然也能用寶石等物品增加裝飾,但做為服侍宮殿的一員,在此保持低調即可。

🎋 職業2：咒術師

這個職業在中東奇幻故事中扮演的是黑魔法師之類的角色。在此盡情呈現妖氣，增加露出度使角色擁有性感外觀吧。

施展咒術所需的觸媒。可在其周圍畫些光環或黑煙以呈現邪惡感。

以寶石為重點設計進裝飾品中，做為擁有神秘力量的象徵使用。過大的寶石會強化高貴感，因此要斟酌著描繪。

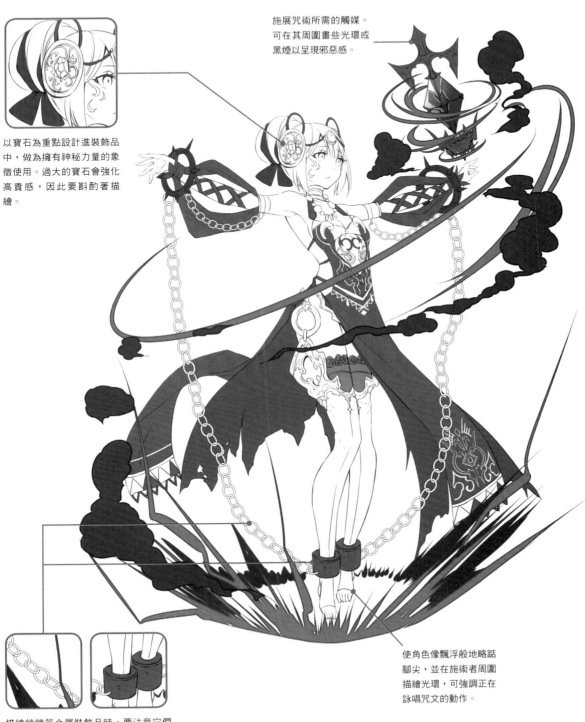

描繪鎖鍊等金屬裝飾品時，要注意它們和服裝的均衡度。請避免將這類零件畫得太大。

使角色像飄浮般地略踮腳尖，並在施術者周圍描繪光環，可強調正在詠唱咒文的動作。

❧ 職業3：舞孃

穿著金光閃閃阿拉伯服裝走上前台的舞孃，
是中東奇幻的明星職業。

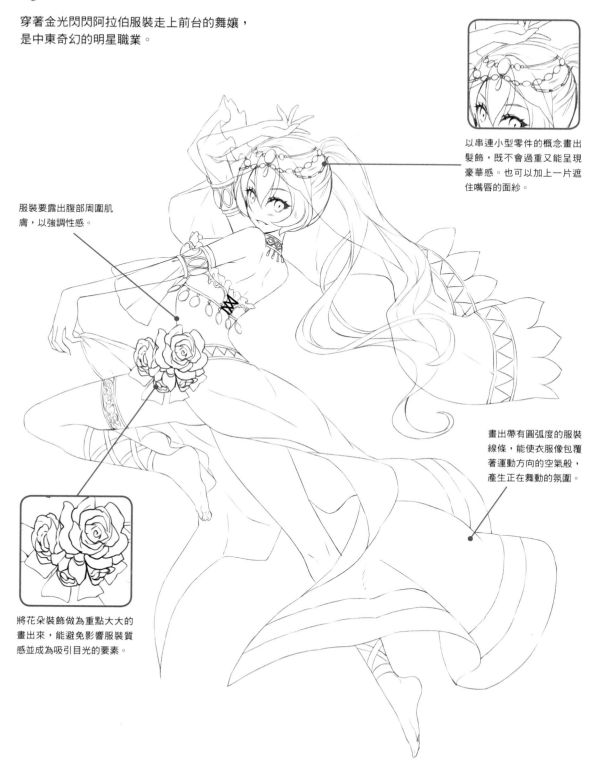

以串連小型零件的概念畫出
髮飾，既不會過重又能呈現
豪華感。也可以加上一片遮
住嘴唇的面紗。

服裝要露出腹部周圍肌
膚，以強調性感。

將花朵裝飾做為重點大大的
畫出來，能避免影響服裝質
感並成為吸引目光的要素。

畫出帶有圓弧度的服裝
線條，能使衣服像包覆
著運動方向的空氣般，
產生正在舞動的氛圍。

職業4：商人

城裡的露天攤商及橫渡沙漠的旅行商人。用男孩子氣下筆能使她們帶有勇壯感以及些許狡猾的氛圍。

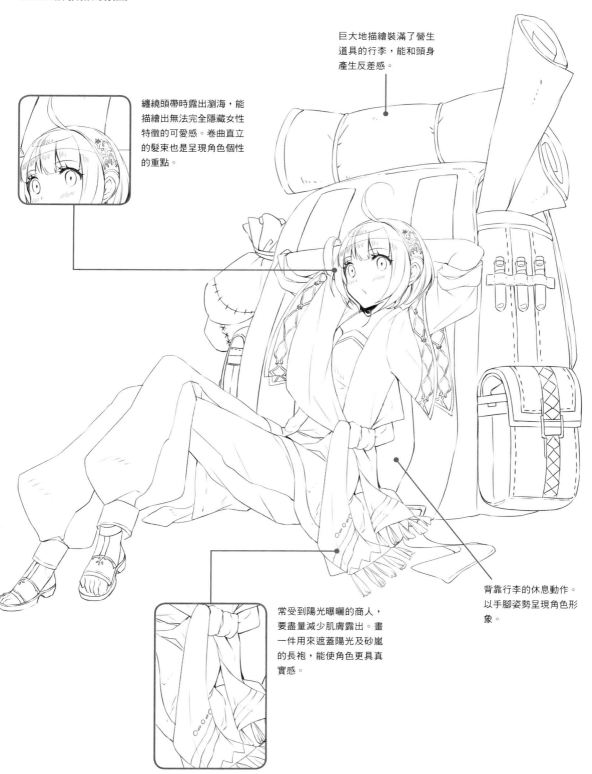

巨大地描繪裝滿了營生道具的行李，能和頭身產生反差感。

纏繞頭帶時露出瀏海，能描繪出無法完全隱藏女性特徵的可愛感。卷曲直立的髮束也是呈現角色個性的重點。

常受到陽光曝曬的商人，要盡量減少肌膚露出。畫一件用來遮蓋陽光及砂嵐的長袍，能使角色更具真實感。

背靠行李的休息動作。以手腳姿勢呈現角色形象。

黑暗奇幻職業

此類故事並無地理分別，能讓多種職業登場。在此介紹容易演出其獨特氛圍的角色。

🎐 職業 1：暗黑騎士

這是種做為敵方或使用黑暗力量、擁有負面角色形象等，
與一般騎士不同的職業。

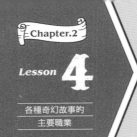

為彰顯她是個不只能使用劍術，還能糾集黑暗之力戰鬥的角色，因此使她的手掌纏繞一層黑氣。帶有扭曲感的輪廓更能突顯邪惡的印象。

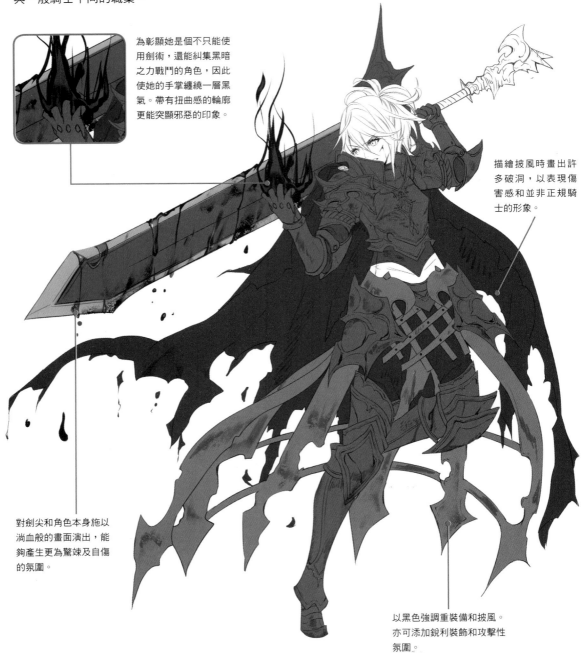

描繪披風時畫出許多破洞，以表現傷害感和並非正規騎士的形象。

對劍尖和角色本身施以淌血般的畫面演出，能夠產生更為驚悚及自傷的氛圍。

以黑色強調重裝備和披風。亦可添加銳利裝飾和攻擊性氛圍。

✤ 職業2：黑魔導師

將奇幻世界中大家耳熟能詳的魔法師，配合故事特性，描繪出使用更具攻擊性的魔法的黑魔導師吧。

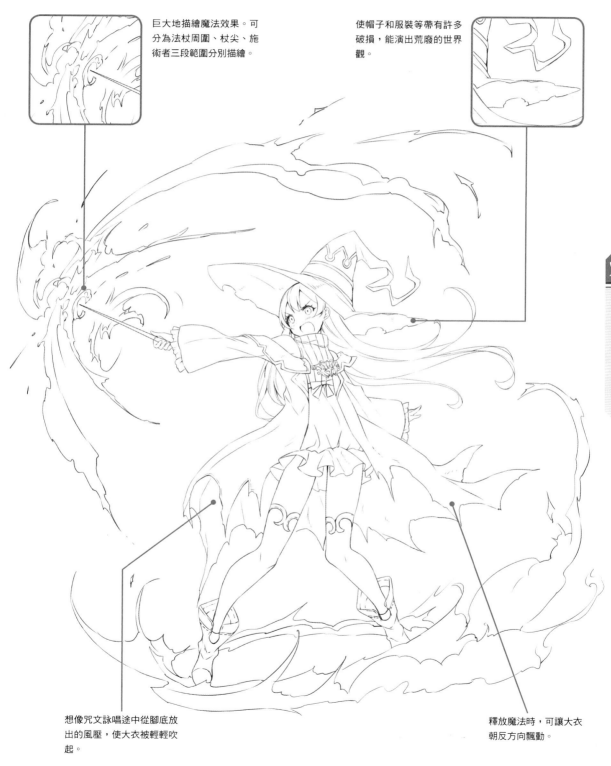

巨大地描繪魔法效果。可分為法杖周圍、杖尖、施術者三段範圍分別描繪。

使帽子和服裝等帶有許多破損，能演出荒廢的世界觀。

想像咒文詠唱途中從腳底放出的風壓，使大衣被輕輕吹起。

釋放魔法時，可讓大衣朝反方向飄動。

✦ 職業3：學者

知性又帶有些神秘氛圍，是學者的特徵。在此以眼鏡及書本等道具更為突顯該
職業的氛圍吧。

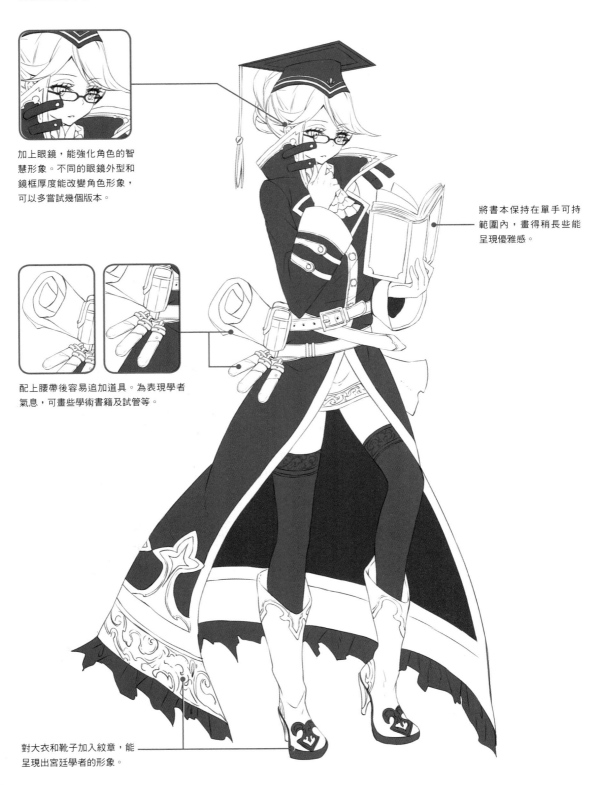

加上眼鏡，能強化角色的智
慧形象。不同的眼鏡外型和
鏡框厚度能改變角色形象，
可以多嘗試幾個版本。

將書本保持在單手可持
範圍內，畫得稍長些能
呈現優雅感。

配上腰帶後容易追加道具。為表現學者
氣息，可畫些學術書籍及試管等。

對大衣和靴子加入紋章，能
呈現出宮廷學者的形象。

職業4：女僕

為配合黑暗氛圍，以哥德調畫出大家熟悉的女僕。將母題融入服裝使用，
更能突顯角色個性。

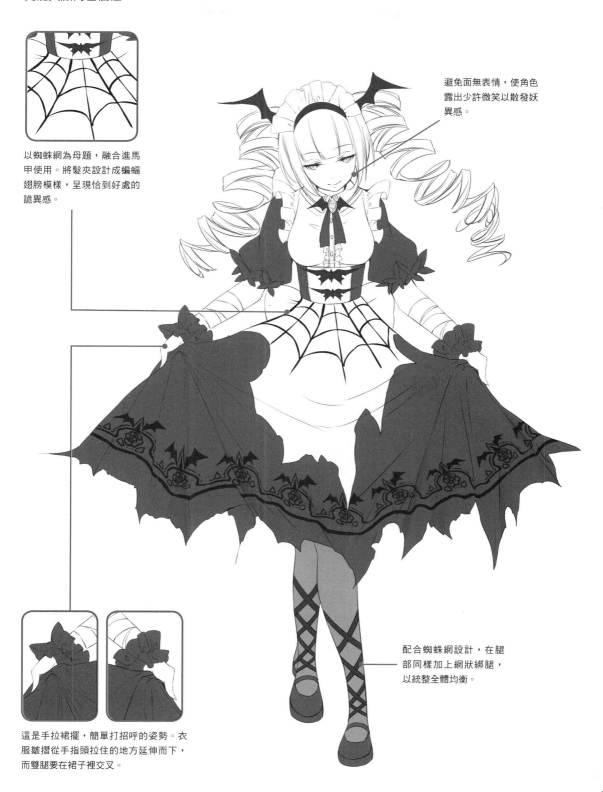

以蜘蛛網為母題，融合進馬
甲使用。將髮夾設計成蝙蝠
翅膀模樣，呈現恰到好處的
詭異感。

避免面無表情，使角色
露出少許微笑以散發妖
異感。

配合蜘蛛網設計，在腿
部同樣加上網狀綁腿，
以統整全體均衡。

這是手拉裙擺，簡單打招呼的姿勢。衣
服皺摺從手指頭拉住的地方延伸而下，
而雙腿要在裙子裡交叉。

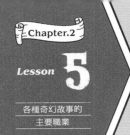

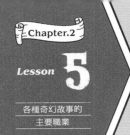

海洋奇幻職業

多為與海有關的職業，將南國和水的形象融入服裝使用，更能表現出氛圍。

職業1：水手

以水手服和水手帽為主，畫出可愛的角色吧。角色形象為仍在實習，或訓練學校的在校生。

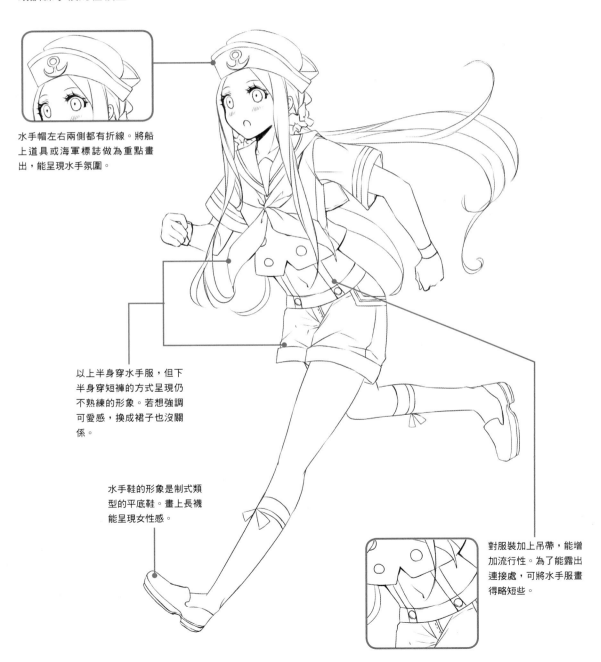

水手帽左右兩側都有折線。將船上道具或海軍標誌做為重點畫出，能呈現水手氛圍。

以上半身穿水手服，但下半身穿短褲的方式呈現仍不熟練的形象。若想強調可愛感，換成裙子也沒關係。

水手鞋的形象是制式類型的平底鞋。畫上長襪能呈現女性感。

對服裝加上吊帶，能增加流行性。為了能露出連接處，可將水手服畫得略短些。

職業2：精靈使

這是召喚海之精靈並使喚它們的神秘職業。在融入南國服飾要素的同時，描繪出角色周圍的超常演出吧。

在角色周圍畫出小小的人魚型精靈。由於它們會對角色及世界觀形象產生影響，因此要配合氛圍塑形。

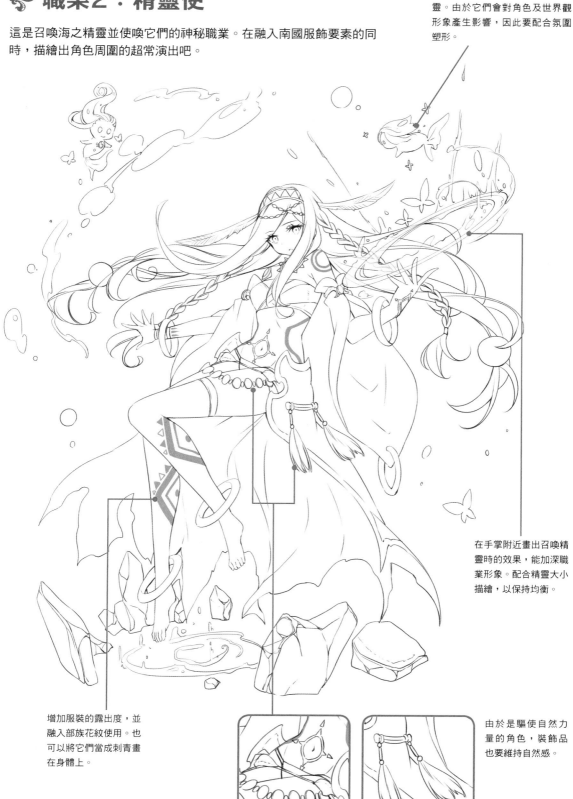

在手掌附近畫出召喚精靈時的效果，能加深職業形象。配合精靈大小描繪，以保持均衡。

增加服裝的露出度，並融入部族花紋使用。也可以將它們當成刺青畫在身體上。

由於是驅使自然力量的角色，裝飾品也要維持自然感。

職業3：廚師

在海濱小鎮料理鮮魚的廚師。由於這是個不只會出現在海洋奇幻故事中的
職業，因此要確實融合題材特色。

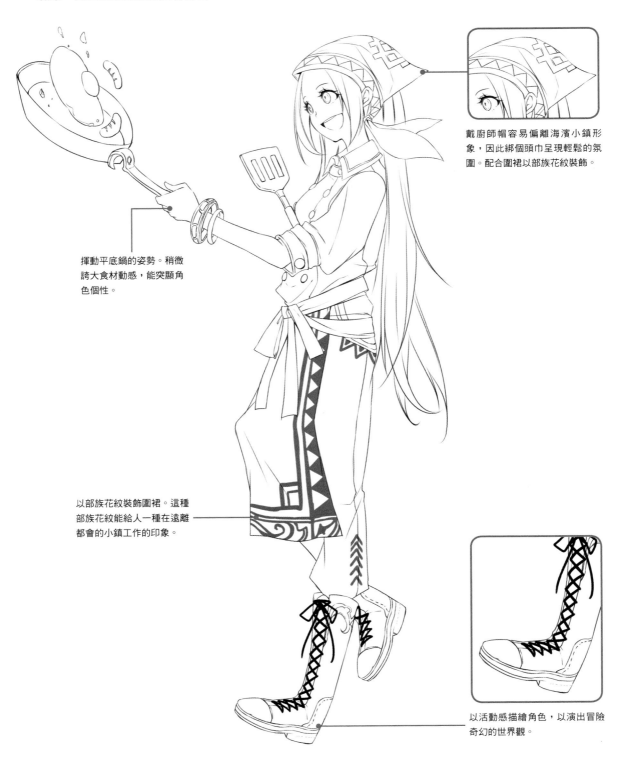

戴廚師帽容易偏離海濱小鎮形
象，因此綁個頭巾呈現輕鬆的氛
圍。配合圍裙以部族花紋裝飾。

揮動平底鍋的姿勢。稍微
誇大食材動感，能突顯角
色個性。

以部族花紋裝飾圍裙。這種
部族花紋能給人一種在遠離
都會的小鎮工作的印象。

以活動感描繪角色，以演出冒險
奇幻的世界觀。

🐟 職業4：島嶼部族

住在海島上的神秘部族少女。在此一併解說水中游泳的動作和服裝重點。

將腳尖畫得比頭還高，呈現正在潛水的姿勢。使某側腿部保持非筆直的動作，能呈現恰到好處的自然脫力感。

頭髮動態與前進方向相反，考慮水中的浮力影響，以飄蕩形象畫出散開來的頭髮。

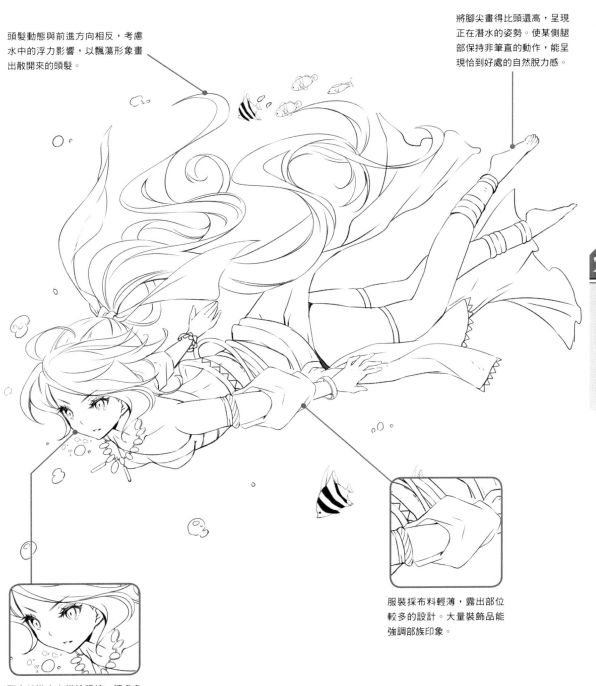

服裝採布料輕薄，露出部位較多的設計。大量裝飾品能強調部族印象。

配合前進方向描繪視線，讓角色張大眼睛能營造熟悉水性、擅長游泳的印象。由於整體採輕裝打扮，因此將首飾設計成迷人之處使用。

靈異奇幻職業

對抗魑魅魍魎的職業，或自身放出驚悚感的職業都很引人注目。確實描繪
出各職業的職責吧。

❧ 職業1：獵人

專門對付惡靈及妖魔的獵人。雖然並無特定武器限制，讓我們為物理性武器
附加上某些效果吧。

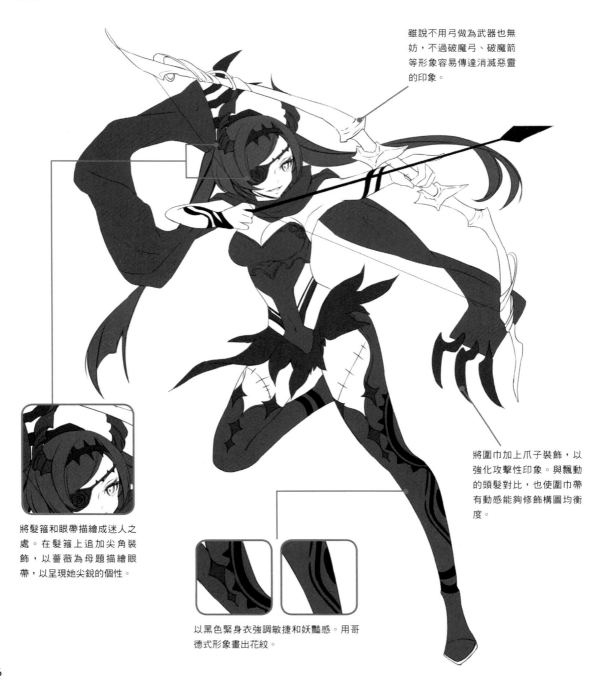

雖說不用弓做為武器也無
妨，不過破魔弓、破魔箭
等形象容易傳達消滅惡靈
的印象。

將髮箍和眼帶描繪成迷人之
處。在髮箍上追加尖角裝
飾，以薔薇為母題描繪眼
帶，以呈現她尖銳的個性。

以黑色緊身衣強調敏捷和妖豔感。用哥
德式形象畫出花紋。

將圍巾加上爪子裝飾，以
強化攻擊性印象。與飄動
的頭髮對比，也使圍巾帶
有動感能夠修飾構圖均衡
度。

職業2：驅魔師

驅魔師專職驅除附身在人類身上的惡魔。由於這個職業的資格由教會所授予，因此可融入宗教性母題使用。

描繪魔法陣，容易營造驅逐非人類目標的印象。將五芒星畫反會成為惡魔的象徵，需要特別注意。

畫出以護士帽為形象的小帽子和頭冠，為服裝追加治癒及光明要素。如此一來也能露出較多頭髮，營造女性形象。

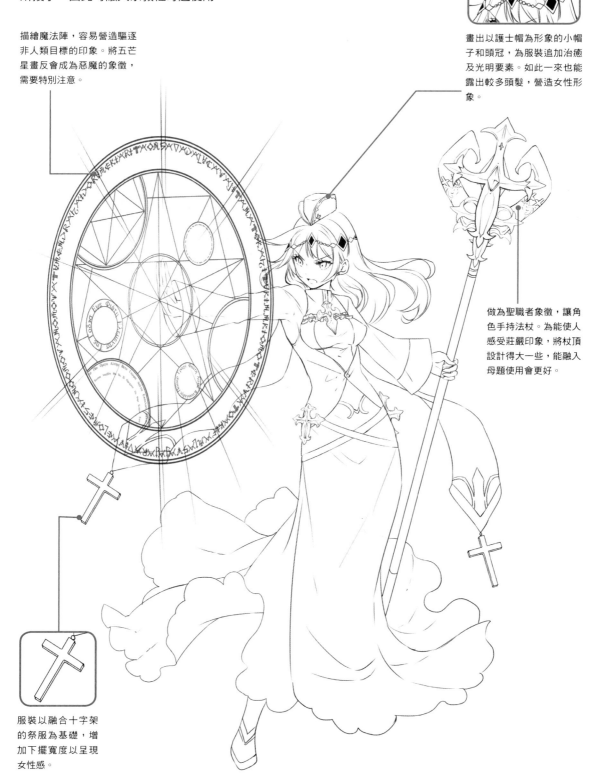

做為聖職者象徵，讓角色手持法杖。為能使人感受莊嚴印象，將杖頂設計得大一些，能融入母題使用會更好。

服裝以融合十字架的祭服為基礎，增加下擺寬度以呈現女性感。

✦ 職業3：占卜師

雖然以長袍包覆全身的神秘占卜師也不錯，但在此加入面紗、緞帶和吊襪帶等
要素畫出性感度吧。

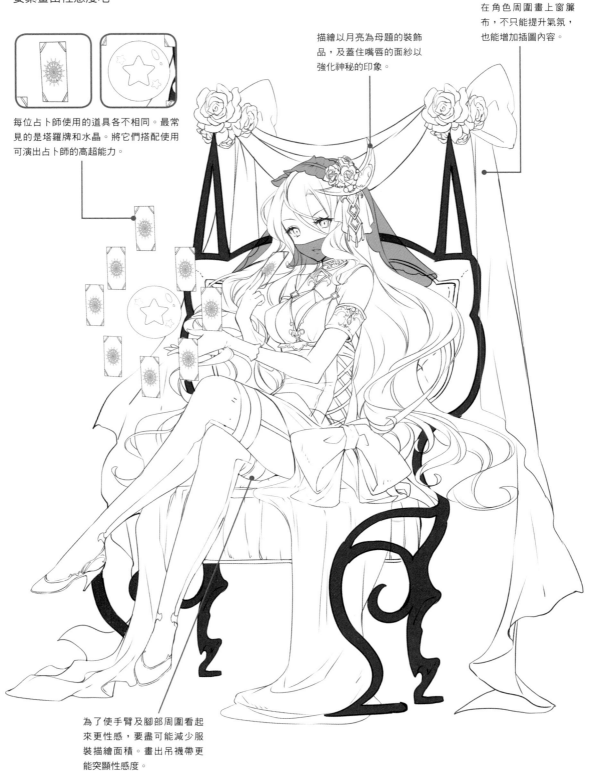

在角色周圍畫上窗簾
布，不只能提升氣氛，
也能增加插圖內容。

描繪以月亮為母題的裝飾
品，及蓋住嘴唇的面紗以
強化神秘的印象。

每位占卜師使用的道具各不相同。最常
見的是塔羅牌和水晶。將它們搭配使用
可演出占卜師的高超能力。

為了使手臂及腳部周圍看起
來更性感，要盡可能減少服
裝描繪面積。畫出吊襪帶更
能突顯性感度。

職業4：黑市醫生

將沒有醫師執照的黑市醫生充分融合靈異要素，描繪出帶有獵奇氛圍的角色吧。

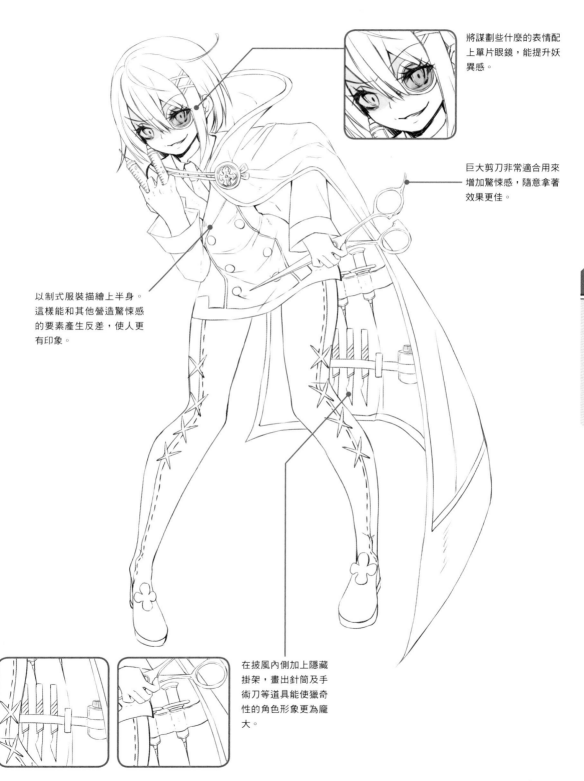

將謀劃些什麼的表情配上單片眼鏡，能提升妖異感。

巨大剪刀非常適合用來增加驚悚感，隨意拿著效果更佳。

以制式服裝描繪上半身。這樣能和其他營造驚悚感的要素產生反差，使人更有印象。

在披風內側加上隱藏掛架，畫出針筒及手術刀等道具能使獵奇性的角色形象更為龐大。

蒸氣龐克奇幻職業

雖然從維多利亞時代此一形象來說，會有來自英國文化的職業登場，但是能夠改變成其他文化亦為蒸氣龐克的特徵。

職業1：軍人

抓住重點，將男性形象很強的軍服進行大膽改動，畫出可愛的服裝吧。

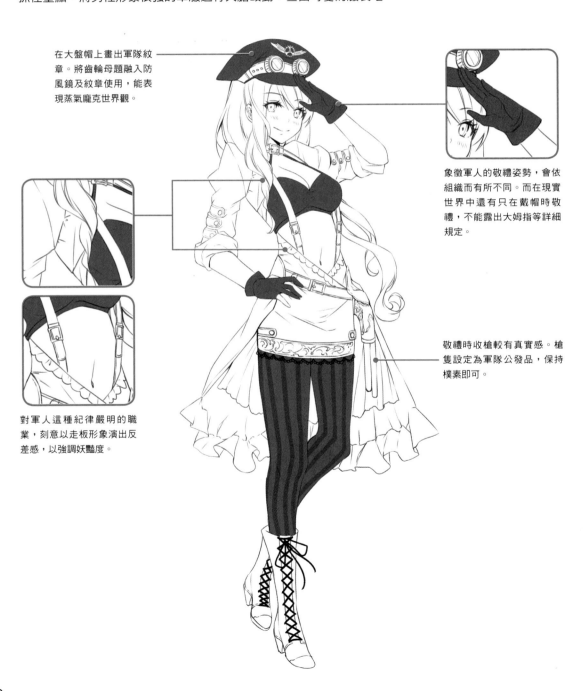

在大盤帽上畫出軍隊紋章。將齒輪母題融入防風鏡及紋章使用，能表現蒸氣龐克世界觀。

象徵軍人的敬禮姿勢，會依組織而有所不同。而在現實世界中還有只在戴帽時敬禮，不能露出大姆指等詳細規定。

對軍人這種紀律嚴明的職業，刻意以走板形象演出反差感，以強調妖豔度。

敬禮時收槍較有真實感。槍隻設定為軍隊公發品，保持樸素即可。

✿ 職業2：發明家

在復古風潮道具登場的蒸氣龐克世界，絕對不能沒有發明家存在。
除了服裝外，也要細心進行道具設計。

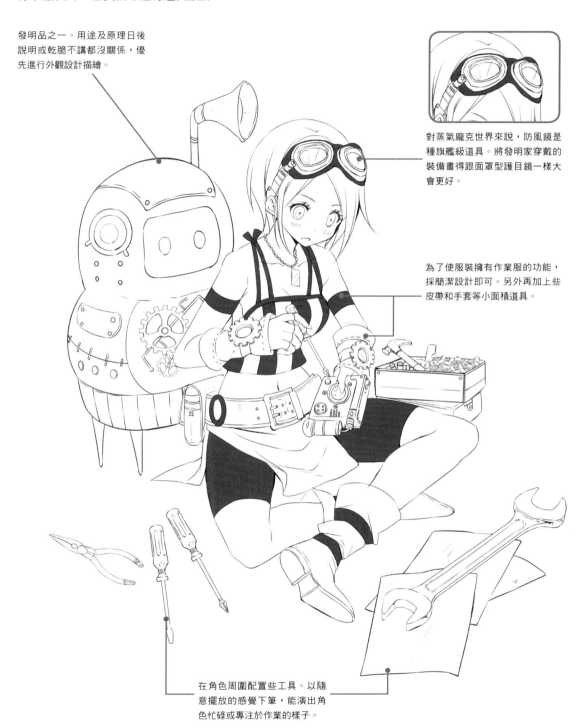

發明品之一。用途及原理日後
說明或乾脆不講都沒關係，優
先進行外觀設計描繪。

對蒸氣龐克世界來說，防風鏡是
種旗艦級道具。將發明家穿戴的
裝備畫得跟面罩型護目鏡一樣大
會更好。

為了使服裝擁有作業服的功能，
採簡潔設計即可。另外再加上些
皮帶和手套等小面積道具。

在角色周圍配置些工具。以隨
意擺放的感覺下筆，能演出角
色忙碌或專注於作業的樣子。

💠 職業3：偵探

雖然從頭到腳以智慧形象和制式穿著描繪角色也不錯，但在此稍微破壞些均衡，以剛出道的青澀形象做為偵探角色設定吧。

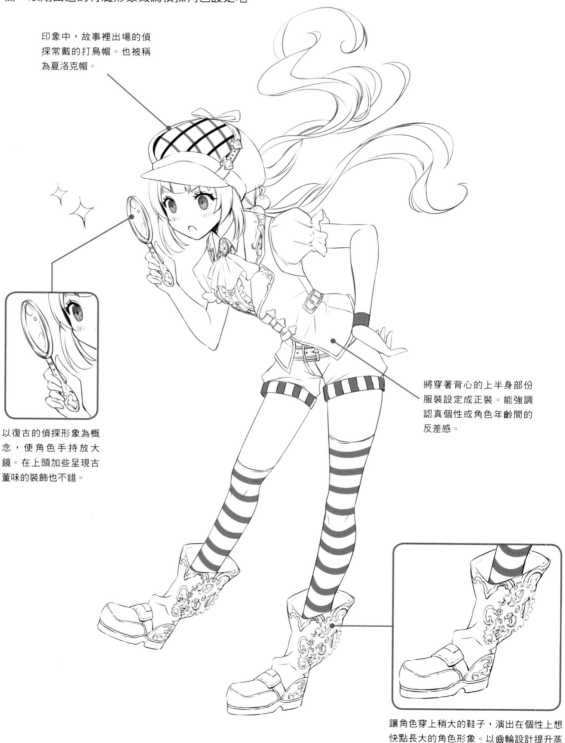

印象中，故事裡出場的偵探常戴的打鳥帽。也被稱為夏洛克帽。

以復古的偵探形象為概念，使角色手持放大鏡。在上頭加些呈現古董味的裝飾也不錯。

將穿著背心的上半身部份服裝設定成正裝。能強調認真個性或角色年齡間的反差感。

讓角色穿上稍大的鞋子，演出在個性上想快點長大的角色形象。以齒輪設計提升蒸氣龐克感。

職業4：城中少女

把故事舞臺移到日本大正時代，將西洋式服裝加入蒸氣龐克要素，試著描繪和風蒸氣龐克的世界觀吧。

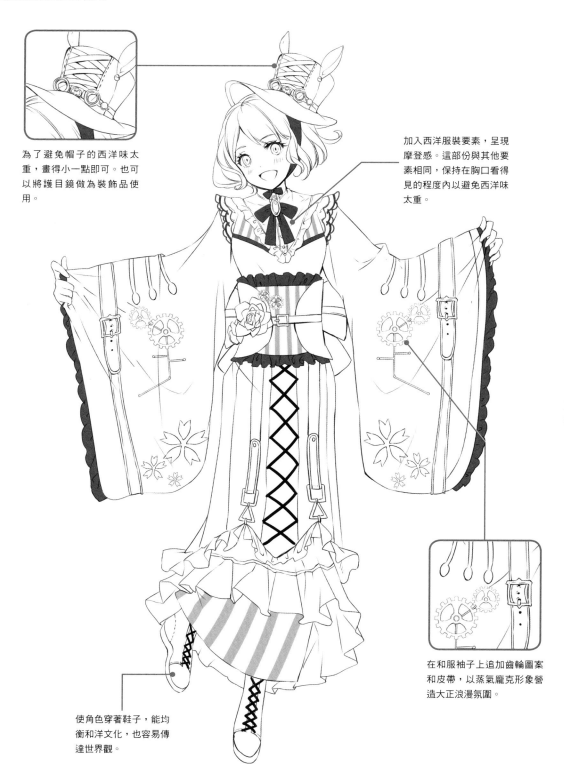

為了避免帽子的西洋味太重，畫得小一點即可。也可以將護目鏡做為裝飾品使用。

加入西洋服裝要素，呈現摩登感。這部份與其他要素相同，保持在胸口看得見的程度內以避免西洋味太重。

在和服袖子上追加齒輪圖案和皮帶，以蒸氣龐克形象營造大正浪漫氛圍。

使角色穿著鞋子，能均衡和洋文化，也容易傳達世界觀。

賽博龐克職業

以近未來為基礎的賽博龐克世界，有可能難以明確描繪特定職業。不受刻板印象拘束的自由發想相當重要。

職業1：瘋狂科學家

雖然描繪普通科學家也不錯，但在此透過服裝氛圍演出更具個性的瘋狂科學家吧。

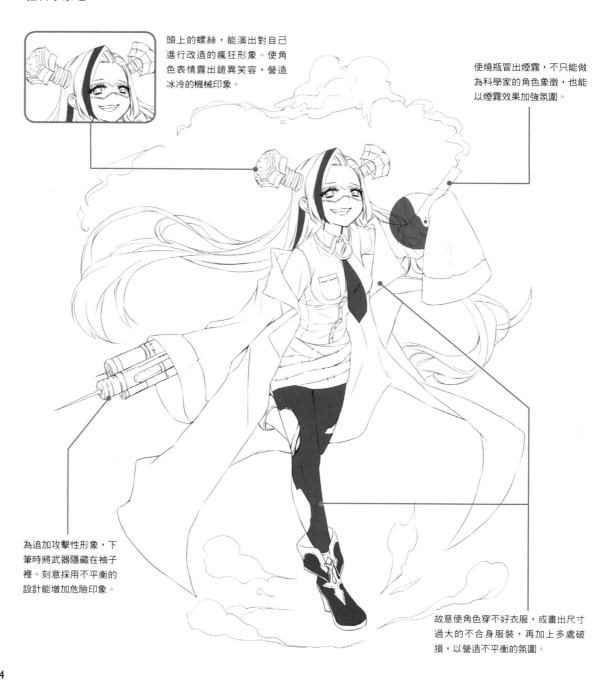

頭上的螺絲，能演出對自己進行改造的瘋狂形象。使角色表情露出詭異笑容，營造冰冷的機械印象。

使燒瓶冒出煙霧，不只能做為科學家的角色象徵，也能以煙霧效果加強氛圍。

為追加攻擊性形象，下筆時將武器隱藏在袖子裡。刻意採用不平衡的設計能增加危險印象。

故意使角色穿不好衣服，或畫出尺寸過大的不合身服裝，再加上多處破損，以營造不平衡的氛圍。

🚀 職業2：太空人

一般會將太空裝描繪得很優雅，但在此以重視可愛感的設計進行繪製。

在背景畫出行星，讓場景演出更為具體。注意行星大小以避免淡化角色印象，擺放地點也要在觀察整體均衡後再決定。

為避免淡化角色形象，在頭盔上畫出耳麥型的零件，以強調普普印象。

將頭髮放在外頭，以演出浮游感。也能使第一印象更可愛。

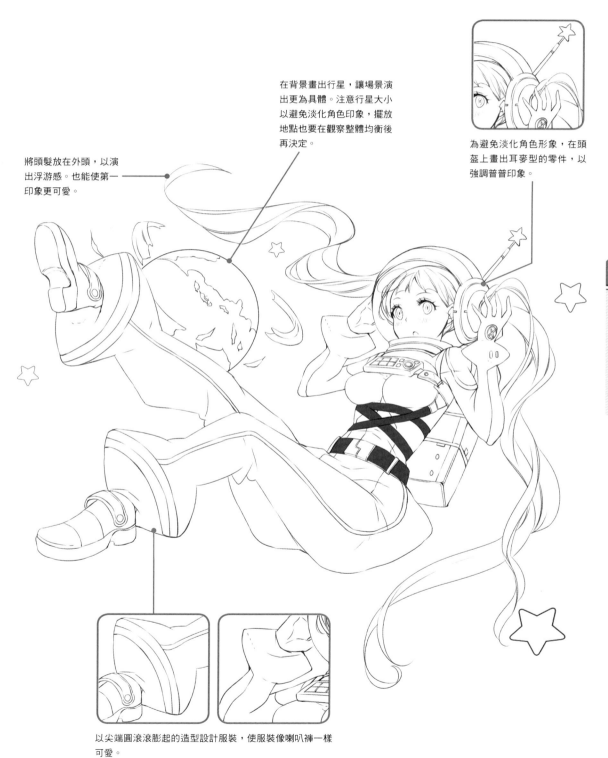

以尖端圓滾滾膨起的造型設計服裝，使服裝像喇叭褲一樣可愛。

職業3：偶像

在此描繪的是活躍於電子世界，而非現實世界的偶像。因為沒有特定服裝，
可以融合自己喜歡的母題和設計使用。

表情要像個偶像般開朗。設計非
對稱髮型加深印象，再加上耳朵
型的髮夾以強化角色特性。

服裝方面不採用裙擺寬大的禮
服，而是以外觀優雅的迷你裙做
呈現，花邊做為重點之一，僅於
腰際周圍使用。

使頭髮飄逸飛散開，以
表現角色的動態。由於
角色本身帶有強烈的苗
條印象，因此也要修整
構圖左右均衡。

以經典的過膝襪突顯絕
對領域。以修長線條為
形象描繪腿部。

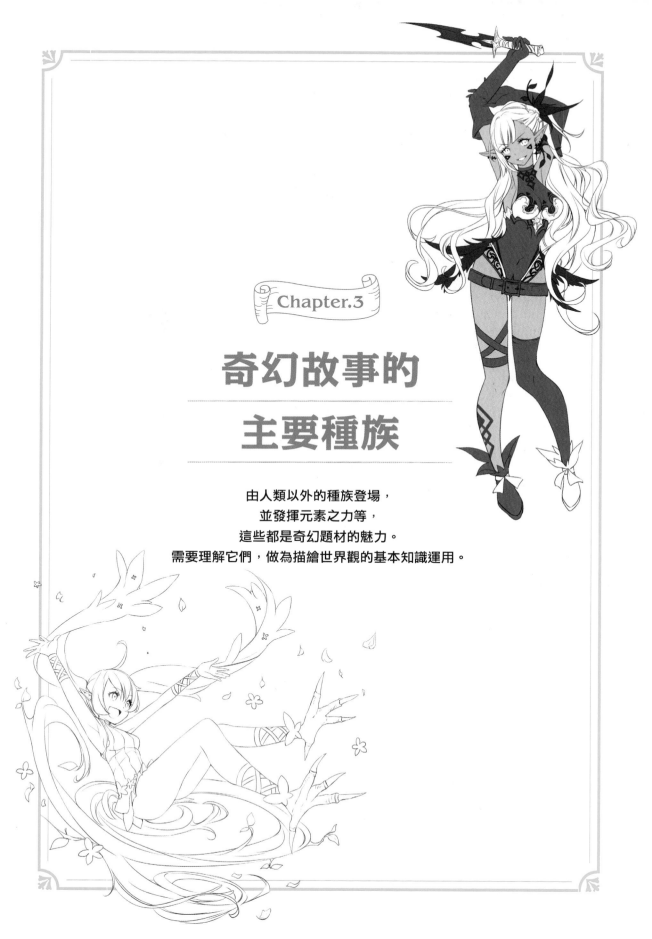

Chapter.3

奇幻故事的
主要種族

由人類以外的種族登場，
並發揮元素之力等，
這些都是奇幻題材的魅力。
需要理解它們，做為描繪世界觀的基本知識運用。

依照屬性分別描繪

四大元素和光暗屬性,是奇幻故事不可或缺的要素。讓我們設計出能完美反映屬性,具有魅力的角色吧。

光明屬性

擁有神聖事物、治癒形象的屬性。除了色調使用外,描繪神具等高貴裝飾能夠更為強調神聖屬性感。

光明魔法師

在序章中設計了西洋風的魔法師,但在此改為驅逐黑暗的東洋風魔法師。採用和服要素,以增加高貴形象。

因為她的原型是鬼火,因此以火呈現鬼角,並以妖怪般的和裝做為整體造型。

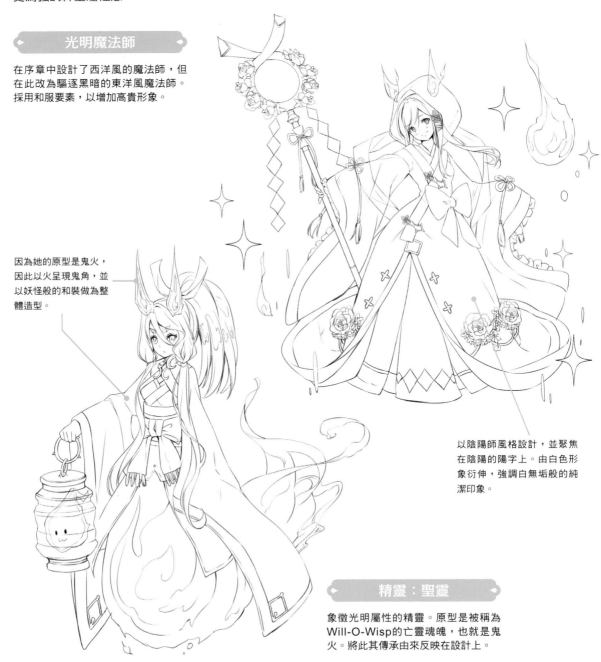

以陰陽師風格設計,並聚焦在陰陽的陽字上。由白色形象衍伸,強調白無垢般的純潔印象。

精靈:聖靈

象徵光明屬性的精靈。原型是被稱為Will-O-Wisp的亡靈魂魄,也就是鬼火。將此其傳承由來反映在設計上。

✦ 黑暗屬性

帶有死亡及破壞等，負面形象較強的屬性。以黑色為基調，
融合哥德式服裝及惡魔般的外觀就可以了。

黑暗魔法師

以手持由死神形象設計的巨大鐮型法
杖為特徵。服裝採用哥德式禮服，能
避免沉重氛圍，重視可愛感。

魔法師的物理能力方面一定
比較弱，這種刻板印象是不
好的。因為有強化肉體類型
的魔法存在，挑選武器也能
更為多元化。

精靈：暗影

在妖魔般的設計中追加物質性的鎖
鍊。刻意保持整體構圖不平衡，以創
作出驚悚而有迫力的設計。

為了表現她隱藏在內心的
凶暴性，因此採用手銬。
操縱影子的躍動感能營造
很厲害的印象。

風屬性

由於它缺乏視覺形象，反倒成為泛用性很高的屬性。透過能呈現速度感的輕盈服裝及動感服裝提高它的形象吧。

為了避免頭髮被風吹得太亂，為角色設定稍微綁過的髮型也不錯。

風之魔法師

在角色身旁描繪狂風席捲而出的效果，以強調屬性形象。加上植物等自然界母題使用也不錯。

因為要呈現被風吹拂的躍動感，謹記服裝是種能飄動的素材，能更容易畫出隨風輕搖的樣子。

在腳底加入鳥類要素，能營造非人類存在的印象。不過要點到為止，避免帶來驚悚印象。

精靈：西爾芙

以女性外貌描繪時，會將她稱為希爾菲德（Syphide）。可被描繪為鳥類般的外型，也曾被描繪成像皮克希般的小妖精模樣。

以漩渦效果呈現天真和躍動感。將能夠令人聯想到翅膀的頭髮配合效果舞動，以營造整體性的連動形象。

🜃 土屬性

雖然它擁有強烈的粗獷形象，但讓它與表情柔和的
角色產生反差感，也是能畫得很可愛的。

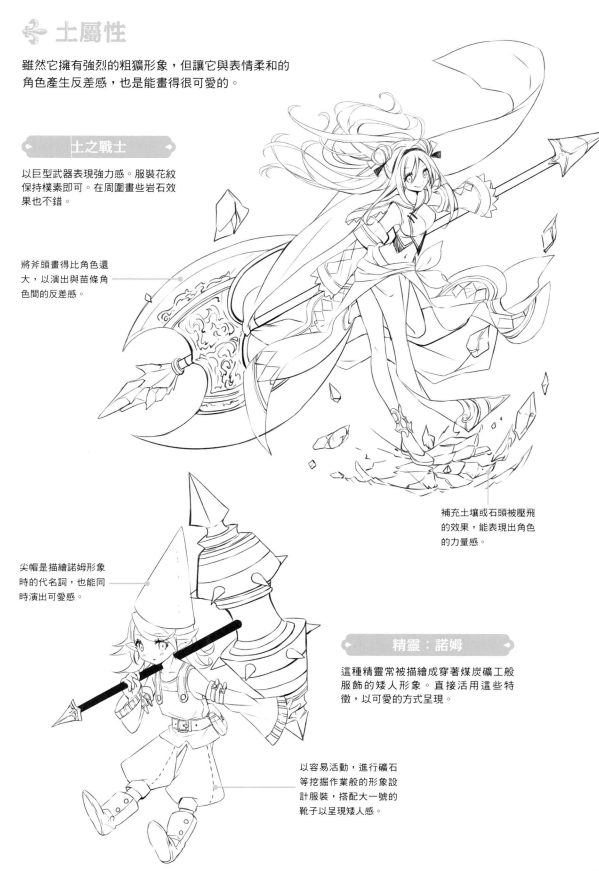

◄ 土之戰士 ►

以巨型武器表現強力感。服裝花紋
保持樸素即可。在周圍畫些岩石效
果也不錯。

將斧頭畫得比角色還
大，以演出與苗條角
色間的反差感。

補充土壤或石頭被壓飛
的效果，能表現出角色
的力量感。

尖帽是描繪諾姆形象
時的代名詞，也能同
時演出可愛感。

精靈：諾姆 ►

這種精靈常被描繪成穿著煤炭礦工般
服飾的矮人形象。直接活用這些特
徵，以可愛的方式呈現。

以容易活動，進行礦石
等挖掘作業般的形象設
計服裝，搭配大一號的
靴子以呈現矮人感。

❦ 水屬性

常被描繪成女性角色的屬性。細心描繪它千變
萬化的質感形象，是設計時的重點。

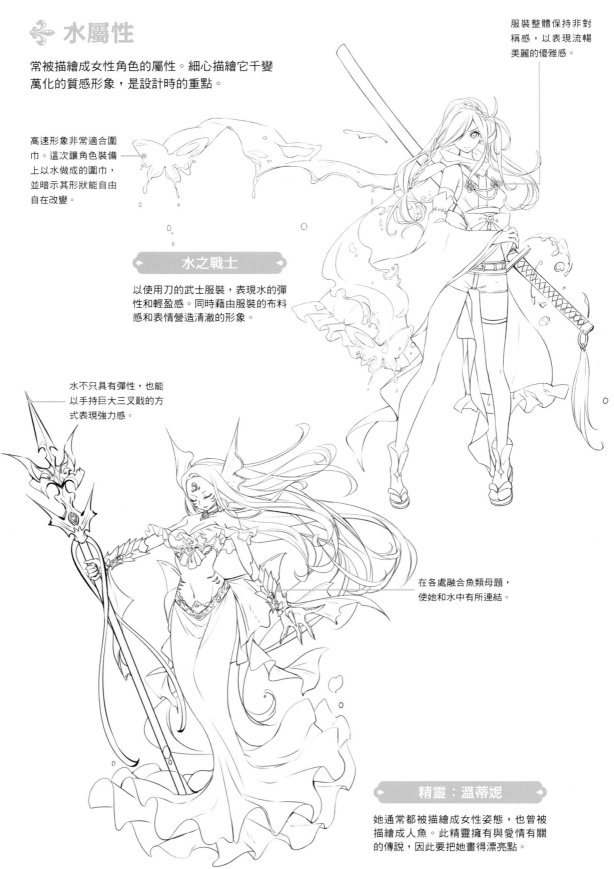

服裝整體保持非對
稱感，以表現流暢
美麗的優雅感。

高速形象非常適合圍
巾。這次讓角色裝備
上以水做成的圍巾，
並暗示其形狀能自由
自在改變。

◆ 水之戰士 ◆

以使用刀的武士服裝，表現水的彈
性和輕盈感。同時藉由服裝的布料
感和表情營造清澈的形象。

水不只具有彈性，也能
以手持巨大三叉戟的方
式表現強力感。

在各處融合魚類母題，
使她和水中有所連結。

◆ 精靈：溫蒂妮 ◆

她通常都被描繪成女性姿態，也曾被
描繪成人魚。此精靈擁有與愛情有關
的傳說，因此要把她畫得漂亮點。

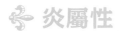 # 炎屬性

可說是奇幻故事絕對不可或缺的屬性。從強力而個性火爆的角色開始到聰敏的
角色為止,描繪範圍非常寬廣。

炎之戰士

比起熱血,更重視其內在的熱情形
象。重點在於如何體現和結合角色與
火炎間的關連性。

雖然直接採用火炎做為
表現也不錯,但將它畫
成服裝花紋及武器外型
也能表現個性。

融合看似巨龍的尖角
及以蜥蜴鱗片為母題
的護手等重點,以強
調精靈感。

將火炎及煙霧晃動
的模樣做為效果追
加進插畫中,可營
造臨場感。

以不對稱的服裝和尾
巴形成對比,呈現狂
野氛圍。

精靈:沙拉曼達

這種精靈常被描繪成蜥蜴或龍等爬蟲
類外型。表現出火炎般熱情開朗及天
真的形象。

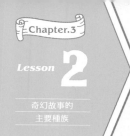

依照種族分別描繪

在奇幻故事中除去人類外，尚有許多種族登場。從這裡開始，讓我們觀看
融合了代表性種族特徵的服裝畫法吧。

精靈的描繪方式

這是奇幻世界最普遍的種族。由於她們擁有接近人類的外觀，
因此要仔細描繪出特徵。

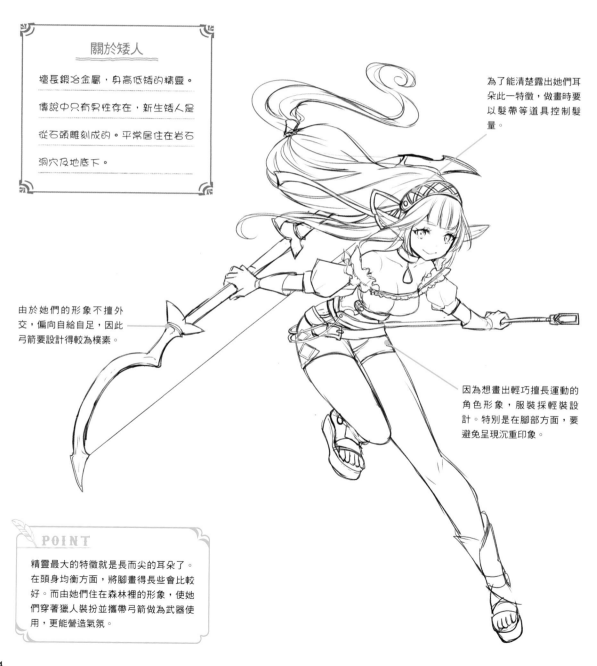

關於矮人

擅長鍛冶金屬，身高低矮的精靈。

傳說中只有男性存在，新生矮人是

從石頭雕刻成的。平常居住在岩石

洞穴及地底下。

為了能清楚露出她們耳
朵此一特徵，做畫時要
以髮帶等道具控制髮
量。

由於她們的形象不擅外
交，偏向自給自足，因此
弓箭要設計得較為樸素。

因為想畫出輕巧擅長運動的
角色形象，服裝採輕裝設
計。特別是在腳部方面，要
避免呈現沉重印象。

POINT

精靈最大的特徵就是長而尖的耳朵了。
在頭身均衡方面，將腳畫得長些會比較
好。而由她們住在森林裡的形象，使她
們穿著獵人裝扮並攜帶弓箭做為武器使
用，更能營造氣氛。

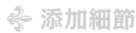 添加細節

在為服裝追加花紋的同時，添加裝飾設計細節。
以不影響輕巧感為前提，追加高貴形象。

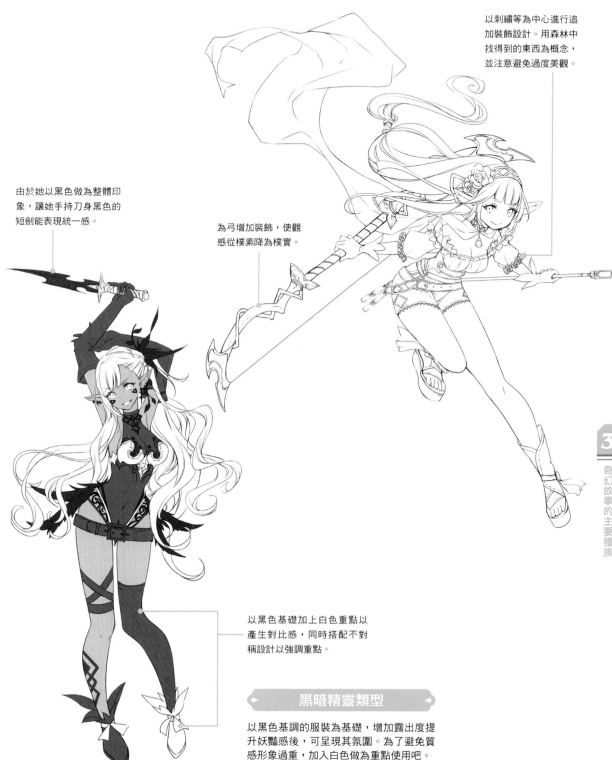

以刺繡等為中心進行追加裝飾設計。用森林中找得到的東西為概念，並注意避免過度美觀。

由於她以黑色做為整體印象，讓她手持刀身黑色的短劍能表現統一感。

為弓增加裝飾，使觀感從樸素降為樸實。

以黑色基礎加上白色重點以產生對比感，同時搭配不對稱設計以強調重點。

黑暗精靈類型

以黑色基調的服裝為基礎，增加露出度提升妖豔感後，可呈現其氛圍。為了避免質感形象過重，加入白色做為重點使用吧。

3

奇幻故事的主要種族

✿ 矮人的描繪方式

矮人具有濃厚的男性及老人形象，但在此活用他們的低矮身高特點，
試著設計出可愛的角色吧。

由於一般印象中他們是很
有力氣的種族，因此很適
合以斧頭及鎚子等巨大裝
備做為武器。

重點為使腰間的包包稍
微露出一些礦石。這能
呈現角色特徵，也能讓
插畫自行述說故事。

厚手套除了實用性外，
同時也能提升可愛感。
以稍微大一號的質感下
筆即可。

關於矮人

擅長鍛冶金屬，身高低矮的精靈。
傳說中只有男性存在，新生矮人是
從石頭雕刻成的。平常居住在岩石
洞穴及地底下。

POINT

配合粗獷形象，讓角色手持斧頭。傳說中女性矮人也長有鬍
子，但繪製時並不需要刻意再現。以男孩子氣的感覺描繪表
情，創造出活潑的角色形象。

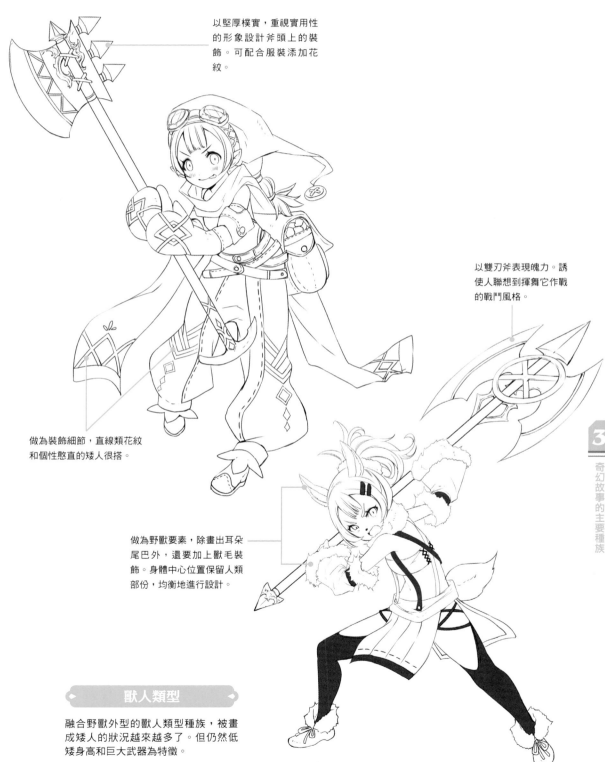

❧ 添加細節

完成構圖之後，開始為服裝添加花紋。由於容易畫出樸實的服裝，
因此就隨性進行整體搭配吧。

以堅厚樸實，重視實用性
的形象設計斧頭上的裝
飾。可配合服裝添加花
紋。

以雙刃斧表現魄力。誘
使人聯想到揮舞它作戰
的戰鬥風格。

做為裝飾細節，直線類花紋
和個性憨直的矮人很搭。

做為野獸要素，除畫出耳朵
尾巴外，還要加上獸毛裝
飾。身體中心位置保留人類
部份，均衡地進行設計。

獸人類型

融合野獸外型的獸人類型種族，被畫
成矮人的狀況越來越多了。但仍然低
矮身高和巨大武器為特徵。

☙ 美人魚的描繪方式

她們和精靈相同，是奇幻世界的常見種族。常被描繪成美麗的女性形象，
或上半身為人類，是種容易描繪的種族。

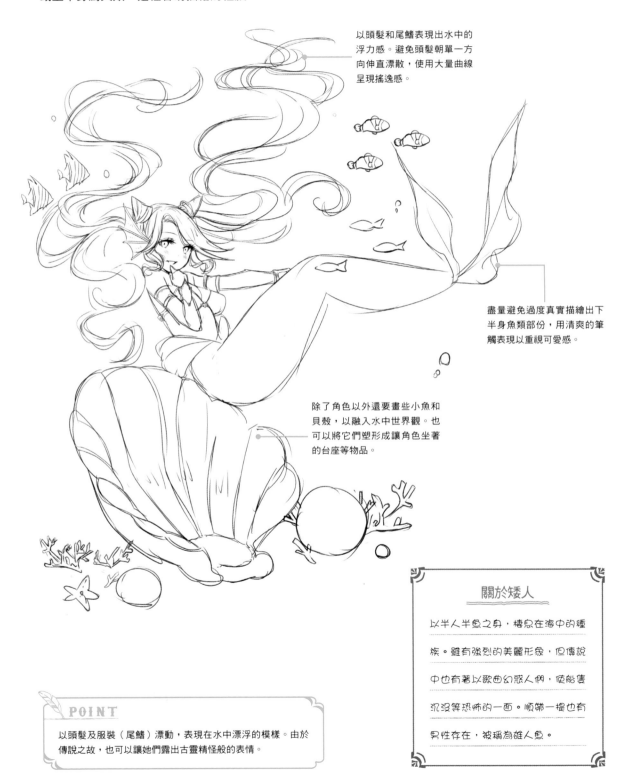

以頭髮和尾鰭表現出水中的浮力感。避免頭髮朝單一方向伸直漂散，使用大量曲線呈現搖逸感。

盡量避免過度真實描繪出下半身魚類部份，用清爽的筆觸表現以重視可愛感。

除了角色以外還要畫些小魚和貝殼，以融入水中世界觀。也可以將它們塑形成讓角色坐著的台座等物品。

POINT

以頭髮及服裝（尾鰭）漂動，表現在水中漂浮的模樣。由於傳說之故，也可以讓她們露出古靈精怪般的表情。

關於矮人

以半人半魚之身，棲息在海中的種族。雖有強烈的美麗形象，但傳說中也有著以歌曲幻惑人們，使船隻沉沒等恐怖的一面。順帶一提也有男性存在，被稱為雄人魚。

添加細節

由於服裝面積較少，因此要添加裝飾品演出華麗感。以水中生物為母題融合使用，更能呈現出氛圍。

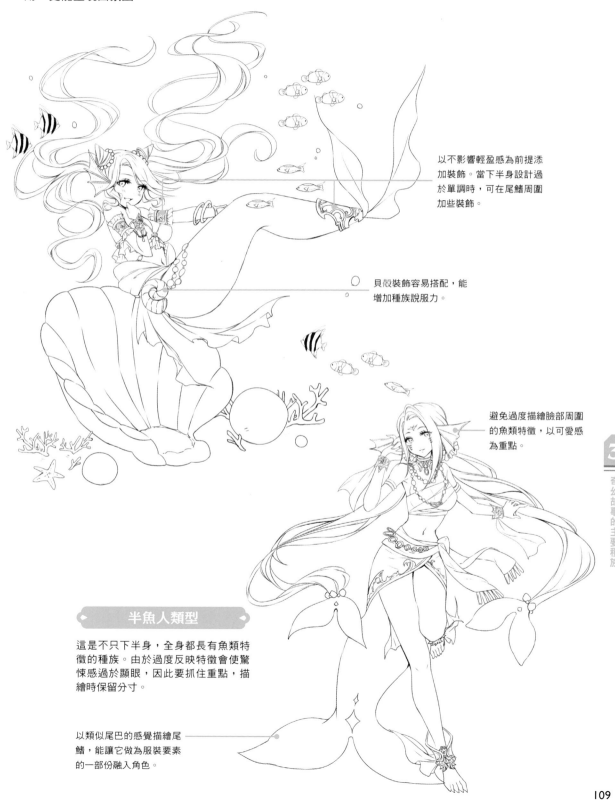

以不影響輕盈感為前提添加裝飾。當下半身設計過於單調時，可在尾鰭周圍加些裝飾。

貝殼裝飾容易搭配，能增加種族說服力。

避免過度描繪臉部周圍的魚類特徵，以可愛感為重點。

半魚人類型

這是不只下半身，全身都長有魚類特徵的種族。由於過度反映特徵會使驚悚感過於顯眼，因此要抓住重點，描繪時保留分寸。

以類似尾巴的感覺描繪尾鰭，能讓它做為服裝要素的一部份融入角色。

✥ 龍人的描繪方式

這是在奇幻世界中比較少見的種族，常被描繪成巨龍變身成人類時的模樣，
也曾做為怪物登場。

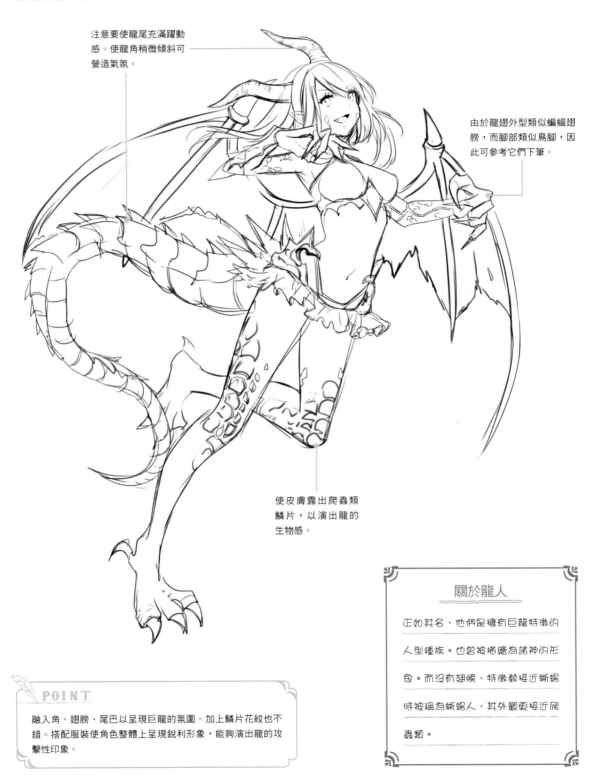

注意要使龍尾充滿躍動感。使龍角稍微傾斜可營造氣氛。

由於龍翅外型類似蝙蝠翅膀，而腳部類似鳥腳，因此可參考它們下筆。

使皮膚露出爬蟲類鱗片，以演出龍的生物感。

POINT

融入角、翅膀、尾巴以呈現巨龍的氛圍。加上鱗片花紋也不錯。搭配服裝使角色整體上呈現銳利形象，能夠演出龍的攻擊性印象。

關於龍人

正如其名，他們是擁有巨龍特徵的人型種族。也曾被描繪為諸神的形象。而沒有翅膀，特徵較接近蜥蜴時被稱為蜥蜴人，其外觀更接近爬蟲類。

✿ 添加細節

由於服裝要素不高，因此需以裝飾品補強。配合身體設計，
搭配看起來堅硬耐用的物件即可。

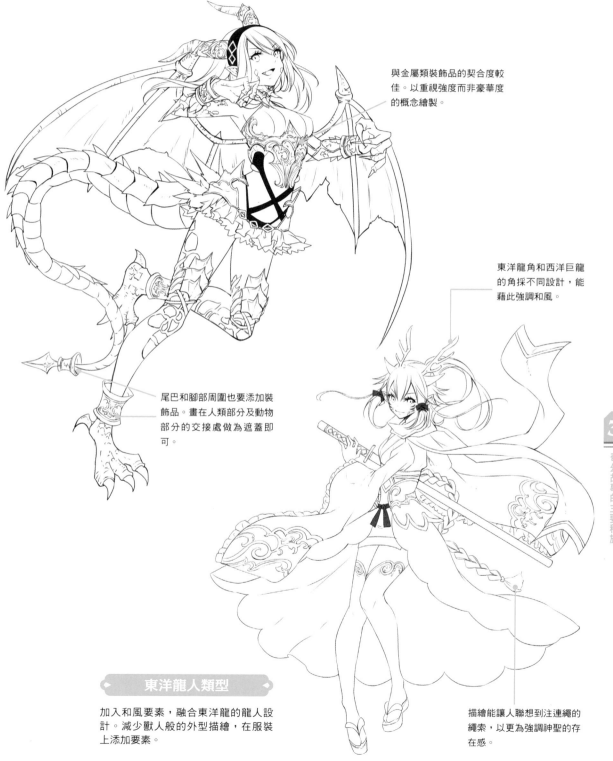

與金屬類裝飾品的契合度較
佳。以重視強度而非豪華度
的概念繪製。

東洋龍角和西洋巨龍
的角採不同設計，能
藉此強調和風。

尾巴和腳部周圍也要添加裝
飾品。畫在人類部分及動物
部分的交接處做為遮蓋即
可。

◄ 東洋龍人類型 ►

加入和風要素，融合東洋龍的龍人設
計。減少獸人般的外型描繪，在服裝
上添加要素。

描繪能讓人聯想到注連繩的
繩索，以更為強調神聖的存
在感。

🐾 女食人魔的描繪方式

等同於東洋惡鬼的巨大怪物。搭配豪邁服裝，以豪傑形象描繪角色營造氛圍。

擁有惡鬼般巨大身軀的角色，與棍棒（狼牙棒）有著絕佳的搭配度。能更為強調粗暴的氛圍。

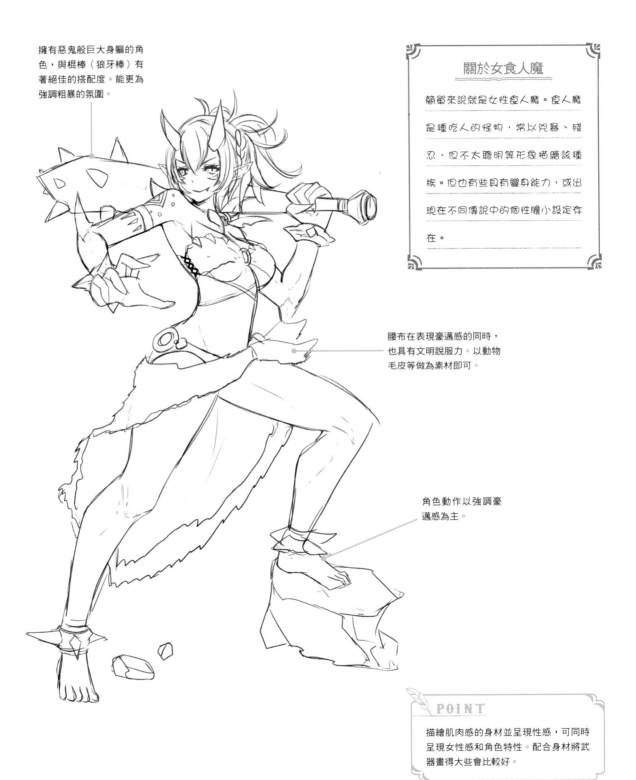

關於女食人魔

簡單來說就是女性食人魔。食人魔是種吃人的怪物，常以兇暴、殘忍，但不太聰明等形象描繪該種族。但也有些具有變身能力，或出現在不同傳說中的個性膽小設定存在。

腰布在表現豪邁感的同時，也具有文明說服力。以動物毛皮等做為素材即可。

角色動作以強調豪邁感為主。

POINT

描繪肌肉感的身材並呈現性感，可同時呈現女性感和角色特性。配合身材將武器畫得大些會比較好。

✿ 添加細節

試著更為突顯豪邁形象。畫上刺青，並為增加少許骯髒印象，
追加骷髏及鎖鍊等物件。

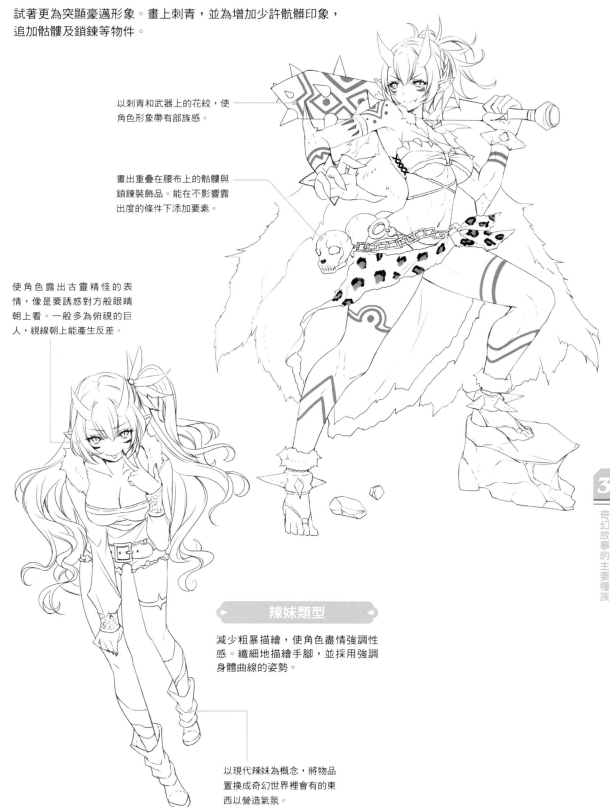

以刺青和武器上的花紋，使
角色形象帶有部族感。

畫出重疊在腰布上的骷髏與
鎖鍊裝飾品。能在不影響露
出度的條件下添加要素。

使角色露出古靈精怪的表
情，像是要誘惑對方般眼睛
朝上看。一般多為俯視的巨
人，視線朝上能產生反差。

辣妹類型

減少粗暴描繪，使角色盡情強調性
感。纖細地描繪手腳，並採用強調
身體曲線的姿勢。

以現代辣妹為概念，將物品
置換成奇幻世界裡會有的東
西以營造氣氛。

✿ 不死生物的描繪方式

在呈現驚悚氣氛的同時，演出可愛感。常被描繪成一般怪物的不死生物，
也能成為具有魅力的角色。

除柴刀外，也可以讓角色手
持以巨大菜刀及鐮刀等常見
刃器為基礎所設計的道具。
添加血痕能增加瘋狂感。

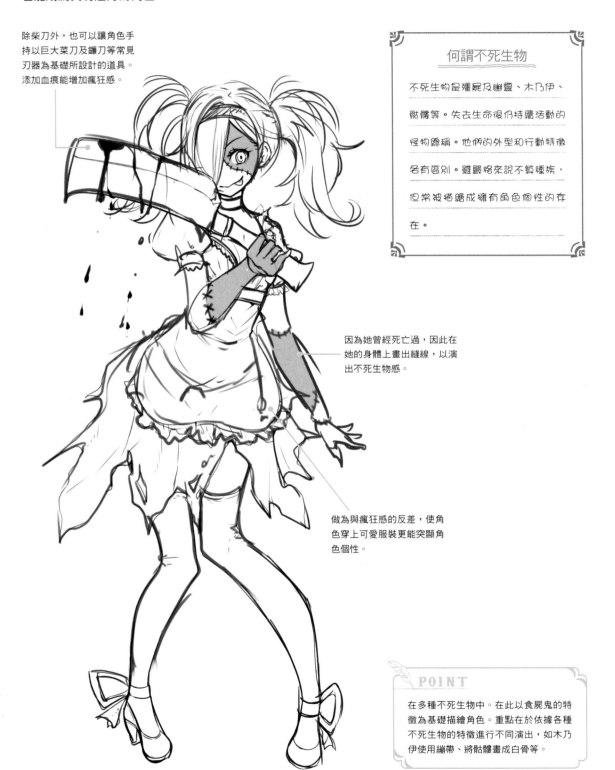

因為她曾經死亡過，因此在
她的身體上畫出縫線，以演
出不死生物感。

做為與瘋狂感的反差，使角
色穿上可愛服裝更能突顯角
色個性。

何謂不死生物

不死生物是殭屍及幽靈、木乃伊、
骷髏等。失去生命後仍持續活動的
怪物總稱。他們的外型和行動特徵
各有區別。雖嚴格來說不管種族，
但常被描繪成擁有角色個性的存
在。

POINT

在多種不死生物中。在此以食屍鬼的特
徵為基礎描繪角色。重點在於依據各種
不死生物的特徵進行不同演出，如木乃
伊使用繃帶、將骷髏畫成白骨等。

✿ 添加細節

想加強驚悚度也行，若想強調可愛感也是ok的。
善用顏色演出想要的氛圍也很重要。

以緞帶及裝飾品等補充
可愛感，並使用黑色來
補足驚悚氛圍。調整柴
刀外型，以帶給人更加
殘忍的印象。

使服裝更為破爛，
以強烈表現出她不
是活著的人類。

以有點裝傻的氛圍描繪角色
表情，能減少靈體的恐怖
感，突顯出可愛感。

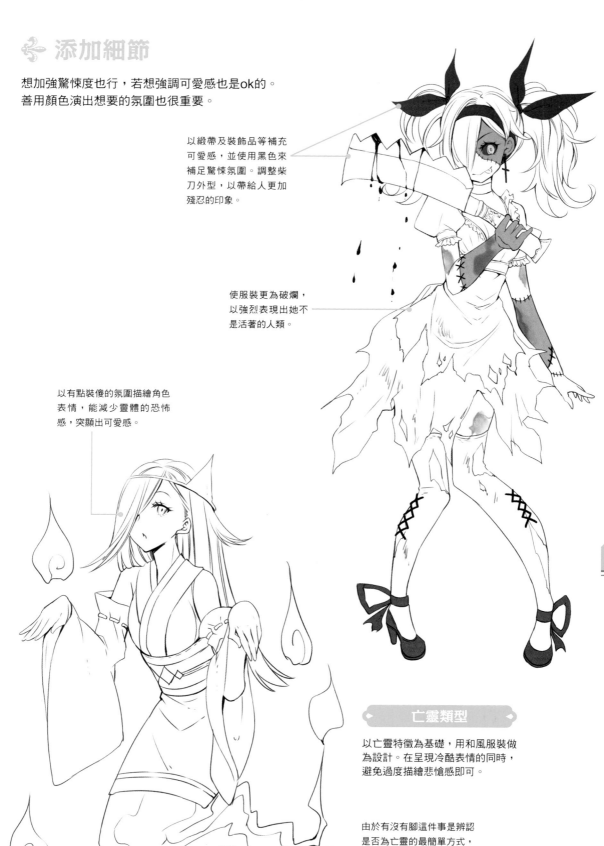

亡靈類型

以亡靈特徵為基礎，用和風服裝做
為設計。在呈現冷酷表情的同時，
避免過度描繪悲愴感即可。

由於有沒有腳這件事是辨認
是否為亡靈的最簡單方式，
因此下筆時請將下半身畫得
越來越窄。

✦ 天使的描繪方式

作為神之使僕降臨的天使，需以美麗高貴的印象進行描繪。
雖然基本上均為人類外型，但要注意外型和翅膀間的均衡。

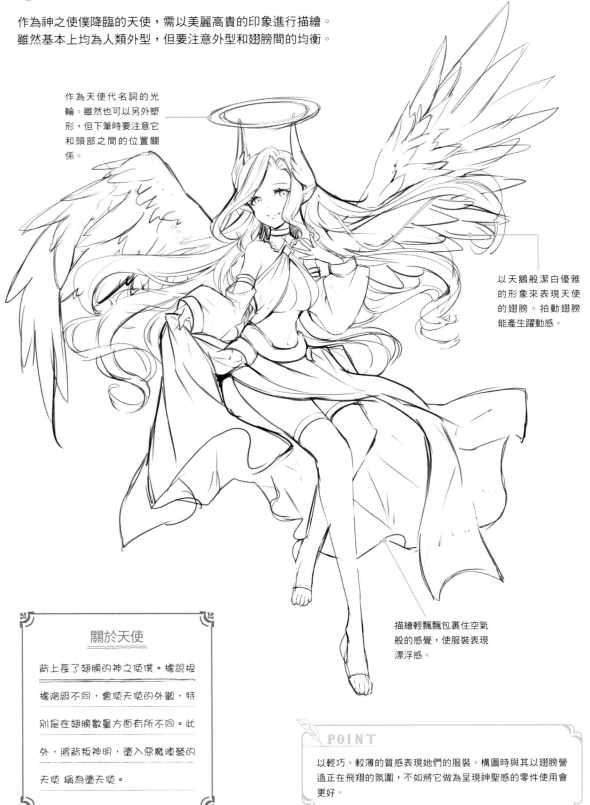

作為天使代名詞的光
輪。雖然也可以另外塑
形，但下筆時要注意它
和頭部之間的位置關
係。

以天鵝般潔白優雅
的形象來表現天使
的翅膀。拍動翅膀
能產生躍動感。

描繪輕飄飄包裹住空氣
般的感覺，使服裝表現
漂浮感。

關於天使

皆上長了翅膀的神之使僕。據說根
據階級不同，會使天使的外觀，特
別是在翅膀數量方面有所不同。此
外，將背叛神明，墮入惡魔陣營的
天使 稱為墮天使。

POINT

以輕巧、較薄的質感表現她們的服裝。構圖時與其以翅膀營
造正在飛翔的氛圍，不如將它做為呈現神聖感的零件使用會
更好。

🌿 添加細節

為了提升高貴印象，為她們添加花紋及裝飾品。若想強調
可愛感時，可 試著描繪花朵等植物類裝飾。

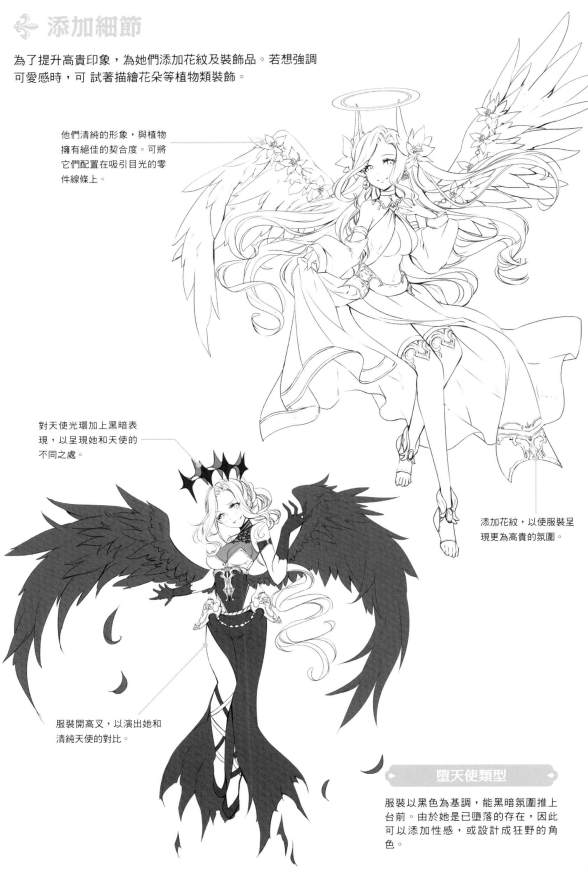

他們清純的形象，與植物
擁有絕佳的契合度。可將
它們配置在吸引目光的零
件線條上。

對天使光環加上黑暗表
現，以呈現她和天使的
不同之處。

添加花紋，以使服裝呈
現更為高貴的氛圍。

服裝開高叉，以演出她和
清純天使的對比。

墮天使類型

服裝以黑色為基調，能將黑暗氛圍推上
台前。由於她是已墮落的存在，因此
可以添加性感，或設計成狂野的角
色。

惡魔的描繪方式

從人類姿態到野獸姿態，能以寬廣範圍描繪角色形象。
描繪成人類姿態時，讓角色呈現出妖豔性感的氛圍吧。

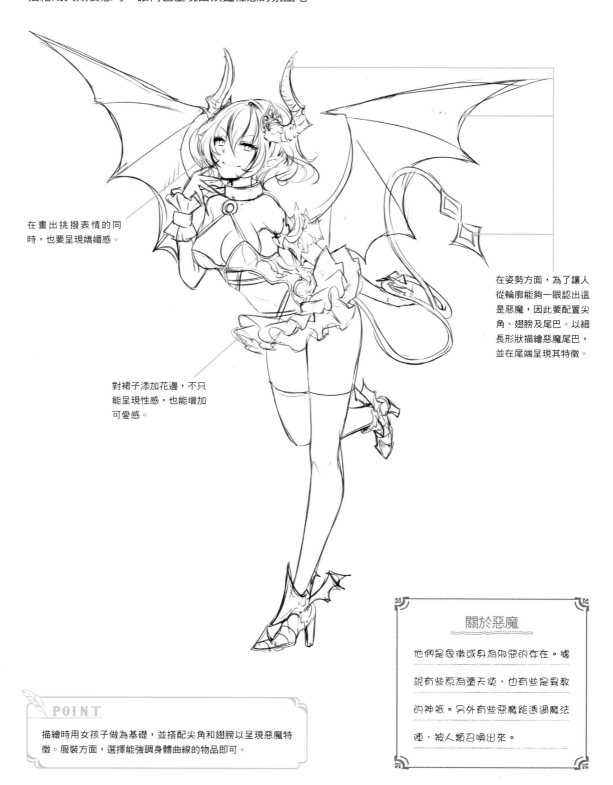

在畫出挑撥表情的同時，也要呈現嬌媚感。

對裙子添加花邊，不只能呈現性感，也能增加可愛感。

在姿勢方面，為了讓人從輪廓能夠一眼認出這是惡魔，因此要配置尖角、翅膀及尾巴。以細長形狀描繪惡魔尾巴，並在尾端呈現其特徵。

POINT

描繪時用女孩子做為基礎，並搭配尖角和翅膀以呈現惡魔特徵。服裝方面，選擇能強調身體曲線的物品即可。

關於惡魔

他們是象徵或身為邪惡的存在。據說有些原為墮天使，也有些是異教的神祇。另外有些惡魔能透過魔法陣，被人類召喚出來。

✤ 添加細節

在避免降低露出度的前提下完成服裝設計。邊觀察均衡度。
邊增加尖角及翅膀的份量也是ok的。

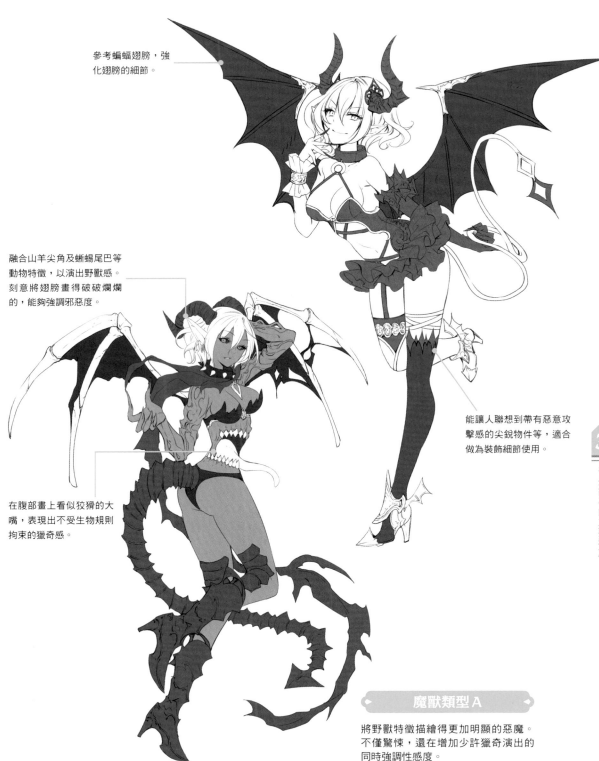

參考蝙蝠翅膀，強
化翅膀的細節。

融合山羊尖角及蜥蜴尾巴等
動物特徵，以演出野獸感。
刻意將翅膀畫得破破爛爛
的，能夠強調邪惡度。

在腹部畫上看似狡猾的大
嘴，表現出不受生物規則
拘束的獵奇感。

能讓人聯想到帶有惡意攻
擊感的尖銳物件等，適合
做為裝飾細節使用。

魔獸類型 A

將野獸特徵描繪得更加明顯的惡魔。
不僅驚悚，還在增加少許獵奇演出的
同時強調性感度。

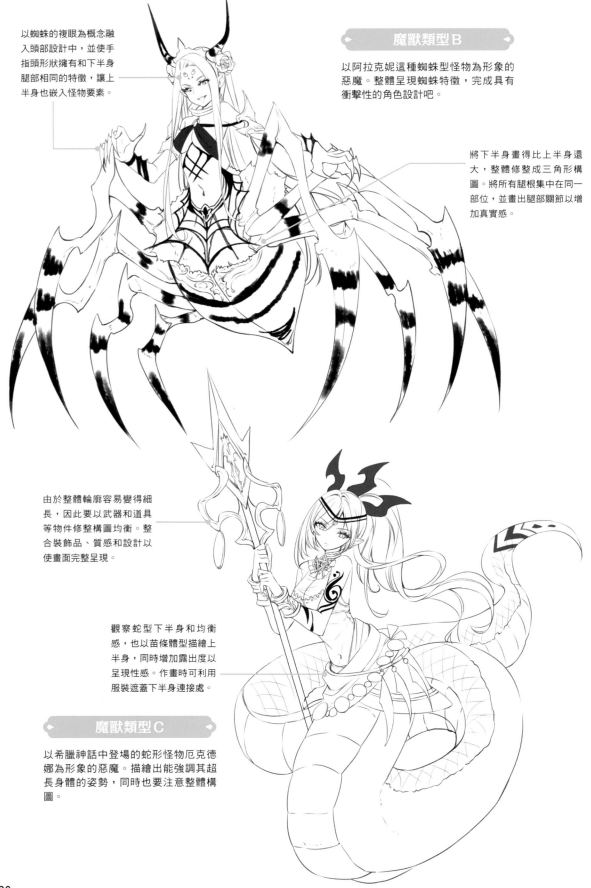

以蜘蛛的複眼為概念融入頭部設計中，並使手指頭形狀擁有和下半身腿部相同的特徵，讓上半身也嵌入怪物要素。

魔獸類型B

以阿拉克妮這種蜘蛛型怪物為形象的惡魔。整體呈現蜘蛛特徵，完成具有衝擊性的角色設計吧。

將下半身畫得比上半身還大，整體修整成三角形構圖。將所有腿根集中在同一部位，並畫出腿部關節以增加真實感。

由於整體輪廓容易變得細長，因此要以武器和道具等物件修整構圖均衡。整合裝飾品、質感和設計以使畫面完整呈現。

觀察蛇型下半身和均衡感，也以苗條體型描繪上半身，同時增加露出度以呈現性感。作畫時可利用服裝遮蓋下半身連接處。

魔獸類型C

以希臘神話中登場的蛇形怪物厄克德娜為形象的惡魔。描繪出能強調其超長身體的姿勢，同時也要注意整體構圖。

Chapter.4

主題設計

在本書最後，要介紹以現實世界
存在的事物為主題，
描繪奇幻服裝的創意。
能讓大家描繪出更有個性的設計。

從自然物描繪

首先試著以自然界的事物做為服裝主題進行設計吧。
不只是生物，自然物和現象也都能成為創意源頭。

⚜ 主題 1：天體

在此介紹以太陽系行星為主題的服裝設計。試著大膽地將龐大的天體，
做為母題融入使用吧。

流星

以波普風及童話感等形象，而非真實
感描繪流星。將實現願望的傳說，以
願望＝自己乘坐其上的方式來表現也
很有趣。

在角色後方描繪飛散的
小星星，表現由火箭所
噴出的火花。

使服裝呈現飄浮感，並
使整體插畫呈現童話故
事印象，以營造完整
感。

將母題畫成像飛彈般的火
箭，以童話般的設計呈現
流星要素。

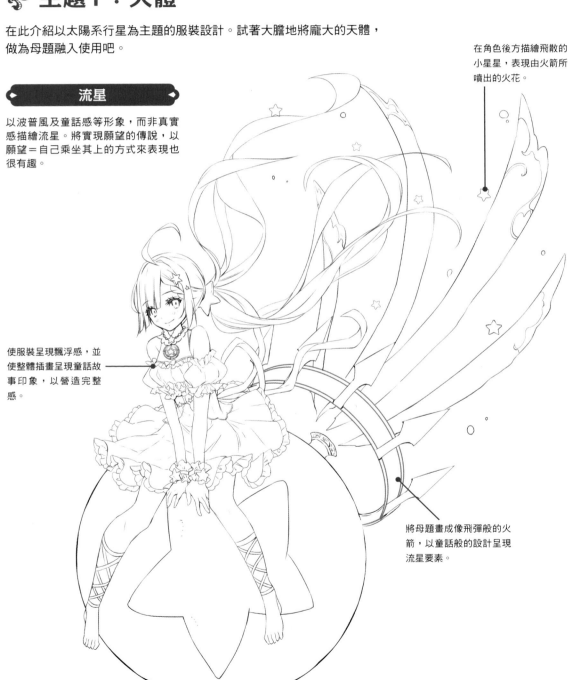

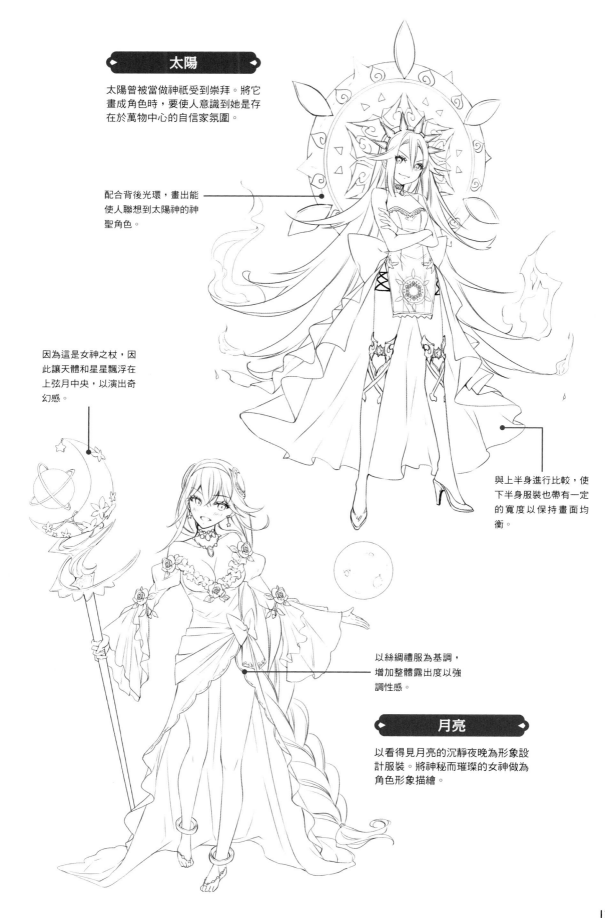

太陽

太陽曾被當做神祇受到崇拜。將它畫成角色時,要使人意識到她是存在於萬物中心的自信家氛圍。

配合背後光環,畫出能使人聯想到太陽神的神聖角色。

因為這是女神之杖,因此讓天體和星星飄浮在上弦月中央,以演出奇幻感。

與上半身進行比較,使下半身服裝也帶有一定的寬度以保持畫面均衡。

以絲綢禮服為基調,增加整體露出度以強調性感。

月亮

以看得見月亮的沉靜夜晚為形象設計服裝。將神秘而璀璨的女神做為角色形象描繪。

4

主題設計

🎼 主題2：星座

在此請大家欣賞將黃道十二星座畫成角色的設計。請將她們做為能連想到星座的設計及服裝創意進行參考。

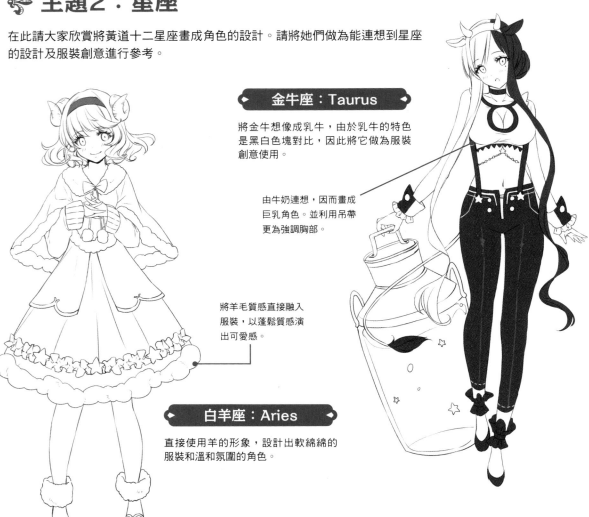

◆ 金牛座：Taurus ◆

將金牛想像成乳牛，由於乳牛的特色是黑白色塊對比，因此將它做為服裝創意使用。

由牛奶連想，因而畫成巨乳角色。並利用吊帶更為強調胸部。

將羊毛質感直接融入服裝，以蓬鬆質感演出可愛感。

◆ 白羊座：Aries ◆

直接使用羊的形象，設計出軟綿綿的服裝和溫和氛圍的角色。

◆ 巨蟹座：Cancer ◆

因為想可愛地表現螃蟹特徵，因此將它做為母題融入裝飾使用。由於牠是海邊的生物，所以用夏季般的形象描繪服裝。

為了顯示個性差異，使角色的眼神及眉尾有所差別，並將個性反映在整體姿勢上。

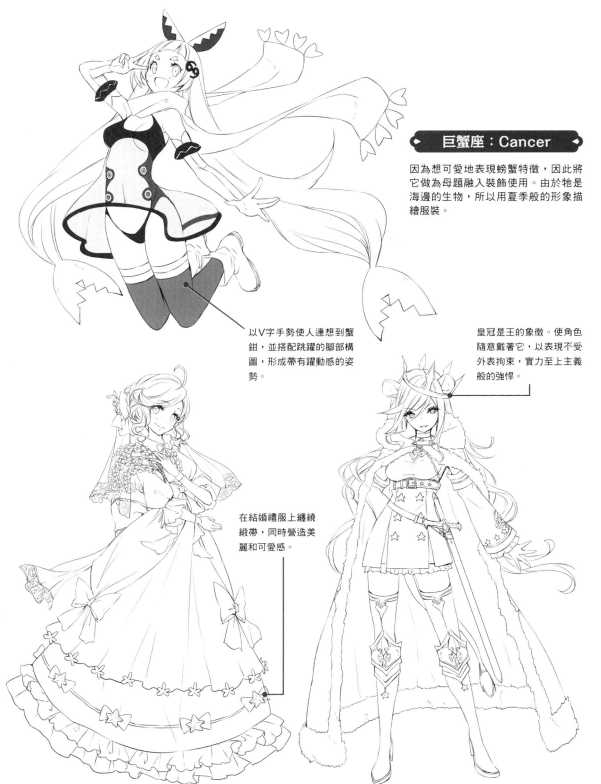

巨蟹座：Cancer

因為想可愛地表現螃蟹特徵，因此將它做為母題融入裝飾使用。由於牠是海邊的生物，所以用夏季般的形象描繪服裝。

以V字手勢使人連想到蟹鉗，並搭配跳躍的腳部構圖，形成帶有躍動感的姿勢。

皇冠是王的象徵。使角色隨意戴著它，以表現不受外表拘束，實力至上主義般的強悍。

在結婚禮服上纏繞緞帶，同時營造美麗和可愛感。

4

主題設計

處女座：Virgo

以少女的夢想之一，也就是結婚為主題，融入概念使用。透過詳細描繪細節的姿勢和禮服，演出高度女子力。

獅子座：Leo

使角色穿上以百獸之王為概念設計的國王服裝。保持冷酷表情，描繪具有威嚴的姿勢，並使角色胸口及腳部呈現女性感即可。

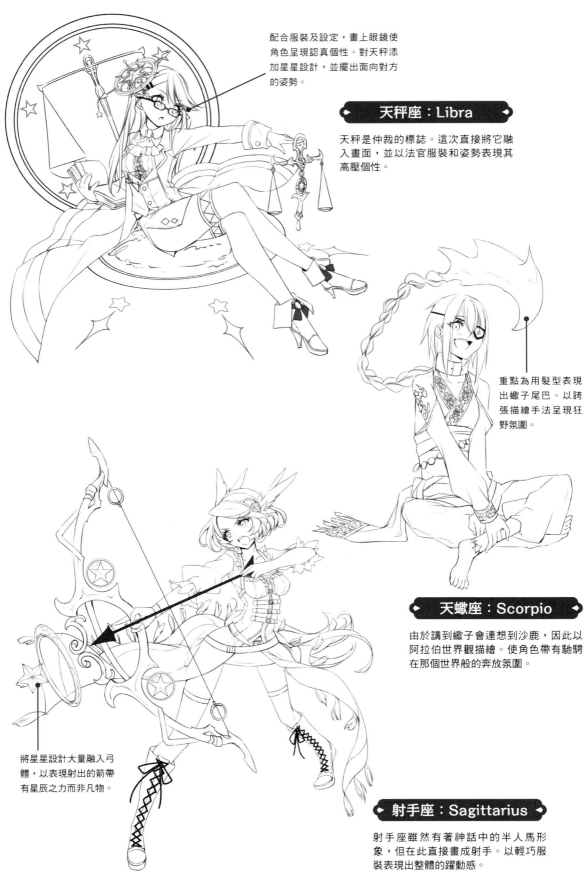

配合服裝及設定，畫上眼鏡使
角色呈現認真個性。對天秤添
加星星設計，並擺出面向對方
的姿勢。

天秤座：Libra

天秤是仲裁的標誌。這次直接將它融
入畫面，並以法官服裝和姿勢表現其
高壓個性。

重點為用髮型表現
出蠍子尾巴。以誇
張描繪手法呈現狂
野氛圍。

天蠍座：Scorpio

由於講到蠍子會連想到沙鹿，因此以
阿拉伯世界觀描繪。使角色帶有馳騁
在那個世界般的奔放氛圍。

將星星設計大量融入弓
體，以表現射出的箭帶
有星辰之力而非凡物。

射手座：Sagittarius

射手座雖然有著神話中的半人馬形
象，但在此直接畫成射手。以輕巧服
裝表現出整體的躍動感。

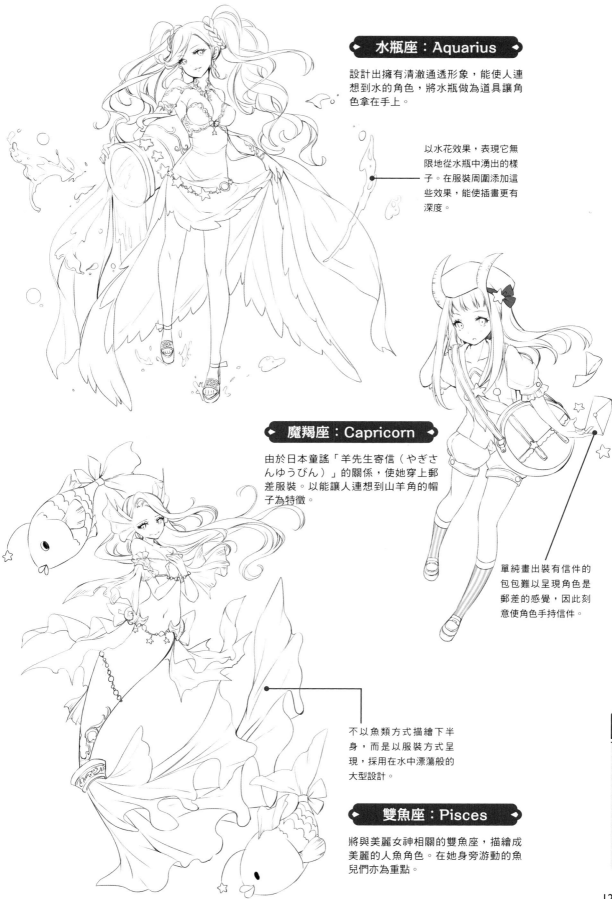

◆ 水瓶座：Aquarius ◆

設計出擁有清澈通透形象，能使人連想到水的角色，將水瓶做為道具讓角色拿在手上。

以水花效果，表現它無限地從水瓶中湧出的樣子。在服裝周圍添加這些效果，能使插畫更有深度。

◆ 魔羯座：Capricorn ◆

由於日本童謠「羊先生寄信（やぎさんゆうびん）」的關係，使她穿上郵差服裝。以能讓人連想到山羊角的帽子為特徵。

單純畫出裝有信件的包包難以呈現角色是郵差的感覺，因此刻意使角色手持信件。

不以魚類方式描繪下半身，而是以服裝方式呈現，採用在水中漂蕩般的大型設計。

◆ 雙魚座：Pisces ◆

將與美麗女神相關的雙魚座，描繪成美麗的人魚角色。在她身旁游動的魚兒們亦為重點。

4

主題設計

🐟 主題3：天候

試著將現實世界中配合天候使用的物品做為設計要素融入畫面，
或如P.98般做為屬性形象使用看看吧。

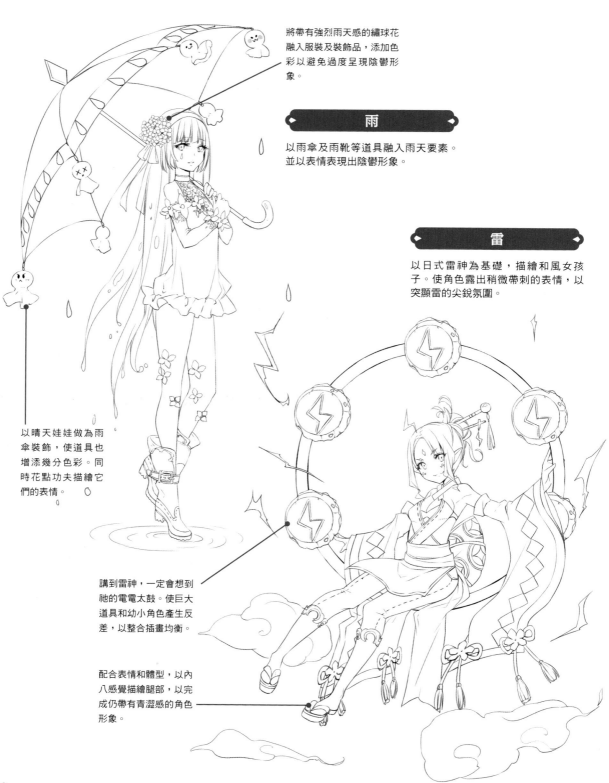

將帶有強烈雨天感的繡球花
融入服裝及裝飾品，添加色
彩以避免過度呈現陰鬱形
象。

雨

以雨傘及雨靴等道具融入雨天要素。
並以表情表現出陰鬱形象。

雷

以日式雷神為基礎，描繪和風女孩
子。使角色露出稍微帶刺的表情，以
突顯雷的尖銳氛圍。

以晴天娃娃做為雨
傘裝飾，使道具也
增添幾分色彩。同
時花點功夫描繪它
們的表情。

講到雷神，一定會想到
祂的電電太鼓。使巨大
道具和幼小角色產生反
差，以整合插畫均衡。

配合表情和體型，以內
八感覺描繪腿部，以完
成仍帶有青澀感的角色
形象。

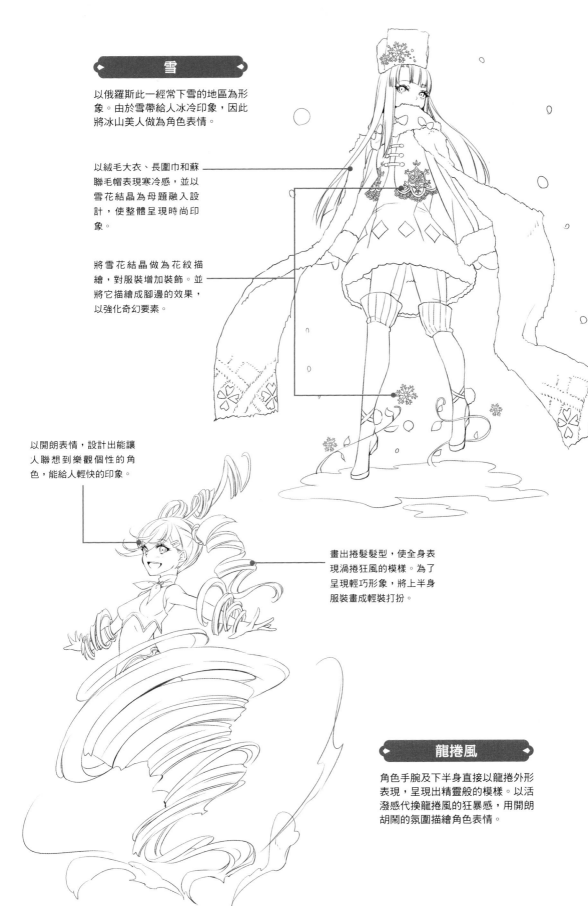

雪

以俄羅斯此一經常下雪的地區為形象。由於雪帶給人冰冷印象，因此將冰山美人做為角色表情。

以絨毛大衣、長圍巾和蘇聯毛帽表現寒冷感，並以雪花結晶為母題融入設計，使整體呈現時尚印象。

將雪花結晶做為花紋描繪，對服裝增加裝飾。並將它描繪成腳邊的效果，以強化奇幻要素。

以開朗表情，設計出能讓人聯想到樂觀個性的角色，能給人輕快的印象。

畫出捲髮髮型，使全身表現渦捲狂風的模樣。為了呈現輕巧形象，將上半身服裝畫成輕裝打扮。

龍捲風

角色手腕及下半身直接以龍捲外形表現，呈現出精靈般的模樣。以活潑感代換龍捲風的狂暴感，用開朗胡鬧的氛圍描繪角色表情。

主題4：動物

將動物要素如獸人般融入角色，或單純將動物特徵融入服裝，
會大幅改變呈現出的印象。

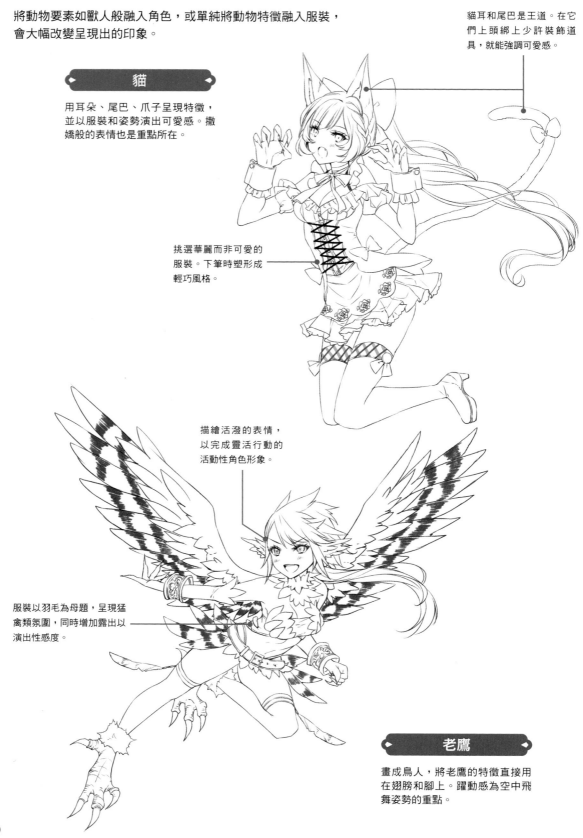

貓

用耳朵、尾巴、爪子呈現特徵，
並以服裝和姿勢演出可愛感。撒
嬌般的表情也是重點所在。

貓耳和尾巴是王道。在它
們上頭綁上少許裝飾道
具，就能強調可愛感。

挑選華麗而非可愛的
服裝。下筆時塑形成
輕巧風格。

描繪活潑的表情，
以完成靈活行動的
活動性角色形象。

服裝以羽毛為母題，呈現猛
禽類氛圍，同時增加露出以
演出性感度。

老鷹

畫成鳥人，將老鷹的特徵直接用
在翅膀和腳上。躍動感為空中飛
舞姿勢的重點。

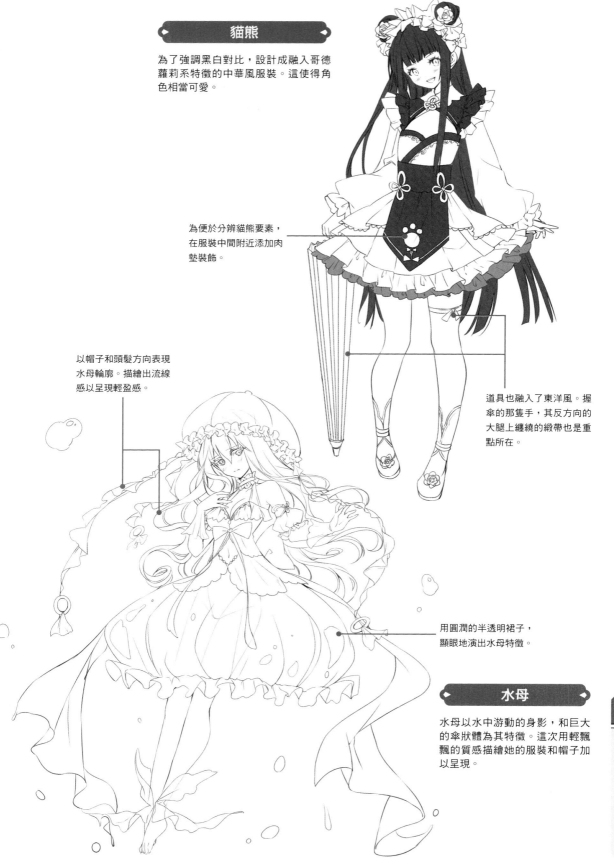

貓熊

為了強調黑白對比，設計成融入哥德蘿莉系特徵的中華風服裝。這使得角色相當可愛。

為便於分辨貓熊要素，在服裝中間附近添加肉墊裝飾。

道具也融入了東洋風。握傘的那隻手，其反方向的大腿上纏繞的緞帶也是重點所在。

以帽子和頭髮方向表現水母輪廓。描繪出流線感以呈現輕盈感。

用圓潤的半透明裙子，顯眼地演出水母特徵。

水母

水母以水中游動的身影，和巨大的傘狀體為其特徵。這次用輕飄飄的質感描繪她的服裝和帽子加以呈現。

4

主題設計

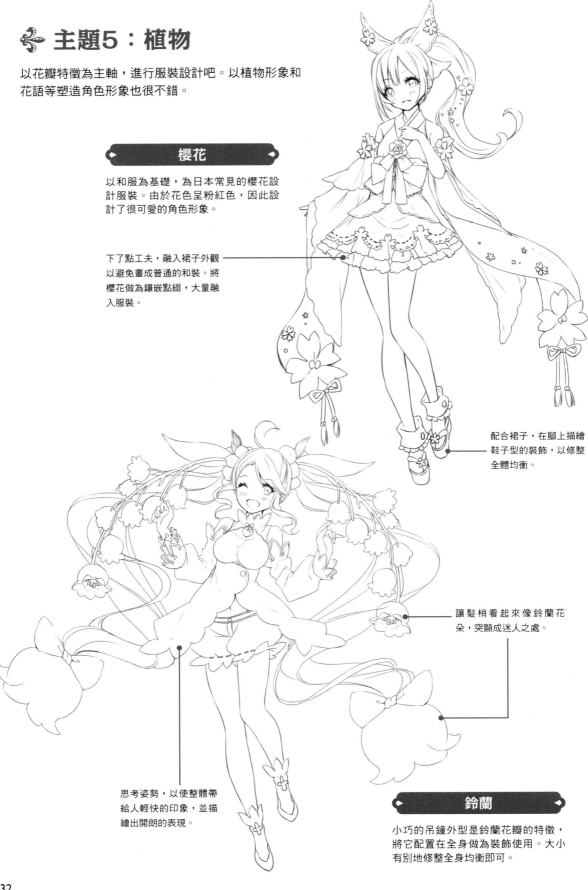

主題5：植物

以花瓣特徵為主軸，進行服裝設計吧。以植物形象和花語等塑造角色形象也很不錯。

櫻花

以和服為基礎，為日本常見的櫻花設計服裝。由於花色呈粉紅色，因此設計了很可愛的角色形象。

下了點工夫，融入裙子外觀以避免畫成普通的和裝。將櫻花做為鑲嵌點綴，大量融入服裝。

配合裙子，在腳上描繪鞋子型的裝飾，以修整全體均衡。

讓髮梢看起來像鈴蘭花朵，突顯成迷人之處。

思考姿勢，以使整體帶給人輕快的印象，並描繪出開朗的表現。

鈴蘭

小巧的吊鐘外型是鈴蘭花瓣的特徵，將它配置在全身做為裝飾使用。大小有別地修整全身均衡即可。

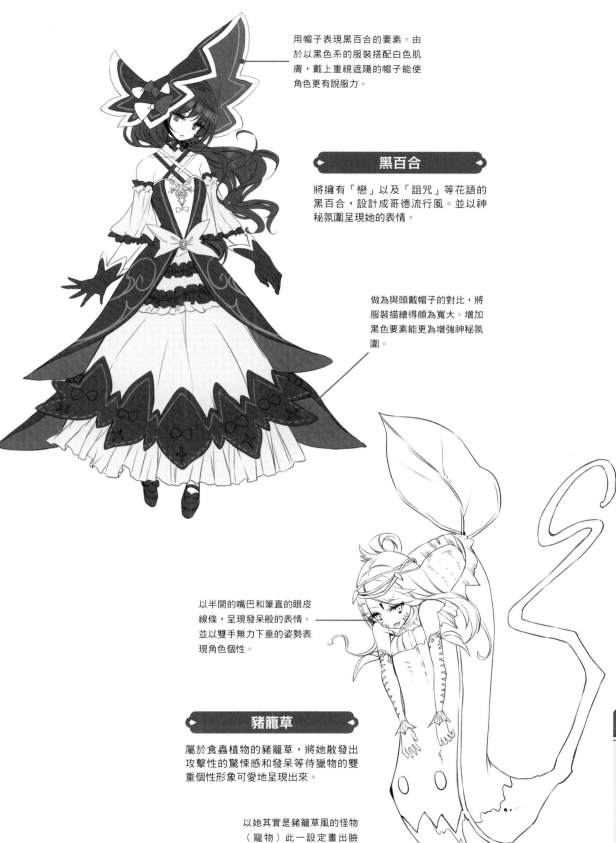

用帽子表現黑百合的要素。由
於以黑色系的服裝搭配白色肌
膚,戴上重視遮陽的帽子能使
角色更有說服力。

黑百合

將擁有「戀」以及「詛咒」等花語的
黑百合,設計成哥德流行風。並以神
秘氛圍呈現她的表情。

做為與頭戴帽子的對比,將
服裝描繪得頗為寬大。增加
黑色要素能更為增強神秘氛
圍。

以半開的嘴巴和筆直的眼皮
線條,呈現發呆般的表情。
並以雙手無力下垂的姿勢表
現角色個性。

豬籠草

屬於食蟲植物的豬籠草,將她散發出
攻擊性的驚悚感和發呆等待獵物的雙
重個性形象可愛地呈現出來。

以她其實是豬籠草風的怪物
(寵物)此一設定畫出臉
孔,角色其實位在那裡頭以
演出超現實感。

從人工物描繪

由人手製作的主題，能設計出具有個性而有趣的服裝。在此也一併對由非物質現象帶來的創意進行介紹。

❀ 主題1：樂器

將它們的外觀塑形後，做為武器及裝飾品吧。由歷史背景決定服裝基礎能更容易取得調合。

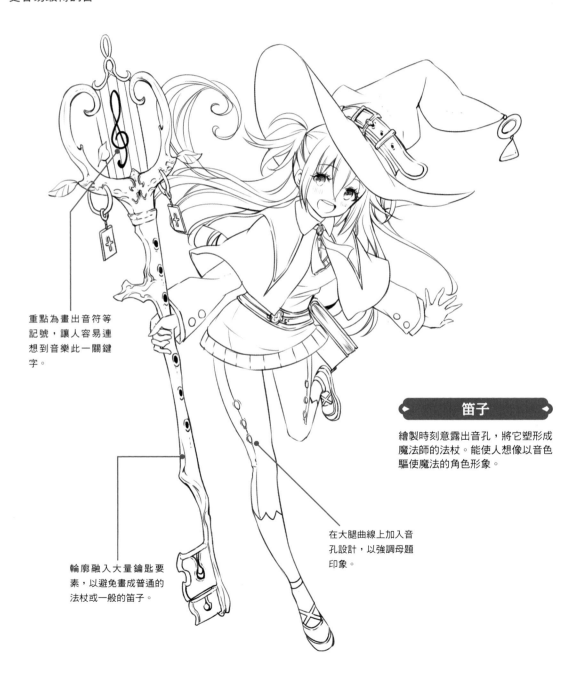

重點為畫出音符等記號，讓人容易連想到音樂此一關鍵字。

輪廓融入大量鑰匙要素，以避免畫成普通的法杖或一般的笛子。

笛子

繪製時刻意露出音孔，將它塑形成魔法師的法杖。能使人想像以音色驅使魔法的角色形象。

在大腿曲線上加入音孔設計，以強調母題印象。

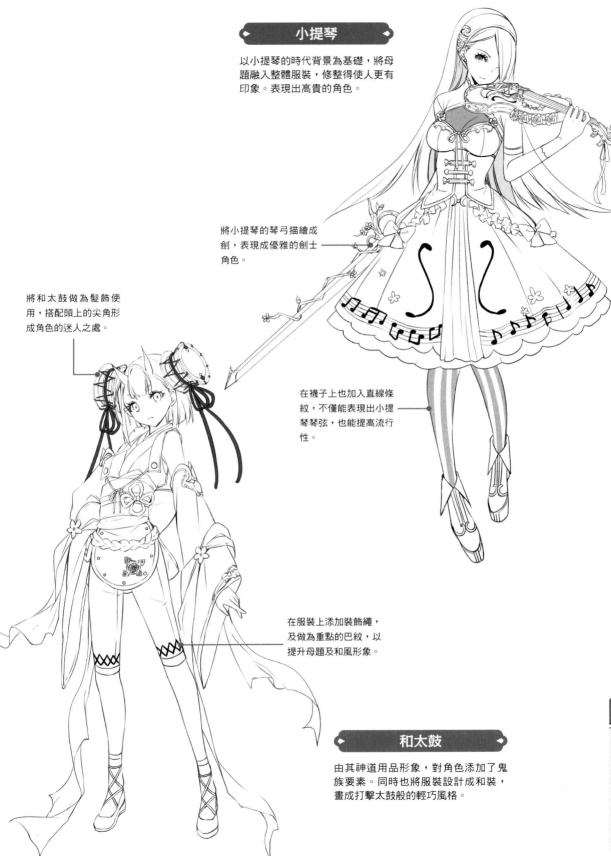

以小提琴的時代背景為基礎,將母題融入整體服裝,修整得使人更有印象。表現出高貴的角色。

將小提琴的琴弓描繪成劍,表現成優雅的劍士角色。

將和太鼓做為髮飾使用,搭配頭上的尖角形成角色的迷人之處。

在襪子上也加入直線條紋,不僅能表現出小提琴琴弦,也能提高流行性。

在服裝上添加裝飾繩,及做為重點的巴紋,以提升母題及和風形象。

和太鼓

由其神道用品形象,對角色添加了鬼族要素。同時也將服裝設計成和裝,畫成打擊太鼓般的輕巧風格。

4

主題設計

主題2：家電產品

依據不同產品的使用目的想像角色形象，或將它們的外形融入設計都是很不錯的。

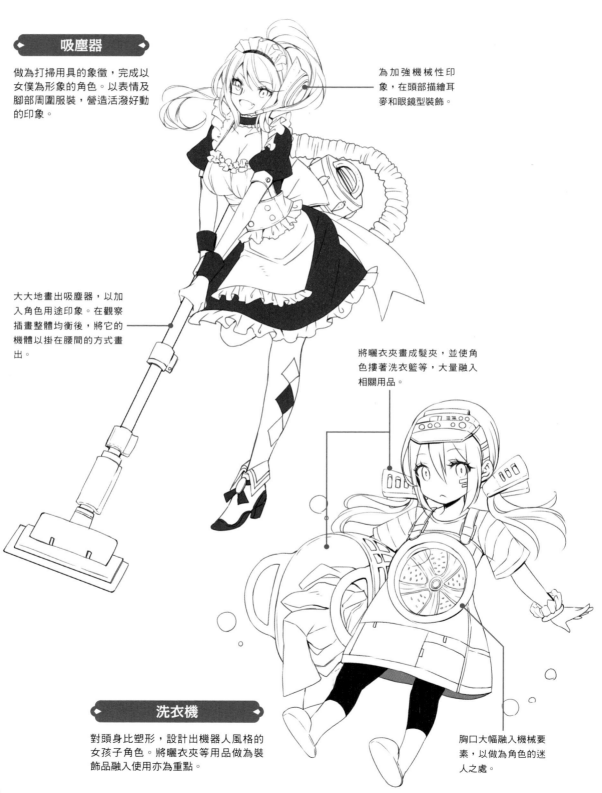

吸塵器

做為打掃用具的象徵，完成以女僕為形象的角色。以表情及腳部周圍服裝，營造活潑好動的印象。

為加強機械性印象，在頭部描繪耳麥和眼鏡型裝飾。

大大地畫出吸塵器，以加入角色用途印象。在觀察插畫整體均衡後，將它的機體以掛在腰間的方式畫出。

將曬衣夾畫成髮夾，並使角色摟著洗衣籃等，大量融入相關用品。

胸口大幅融入機械要素，以做為角色的迷人之處。

洗衣機

對頭身比塑形，設計出機器人風格的女孩子角色。將曬衣夾等用品做為裝飾品融入使用亦為重點。

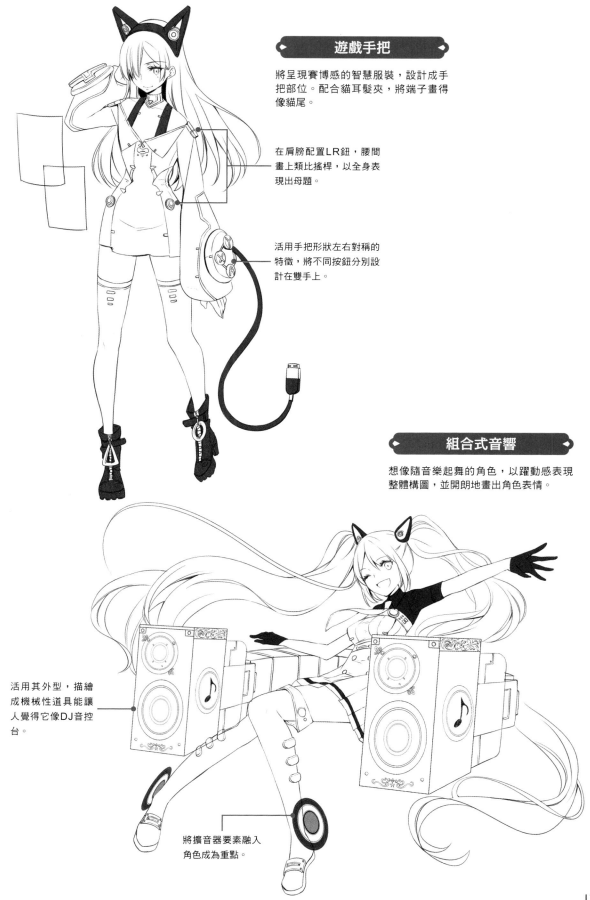

遊戲手把

將呈現賽博感的智慧服裝，設計成手把部位。配合貓耳髮夾，將端子畫得像貓尾。

在肩膀配置LR鈕，腰間畫上類比搖桿，以全身表現出母題。

活用手把形狀左右對稱的特徵，將不同按鈕分別設計在雙手上。

組合式音響

想像隨音樂起舞的角色，以躍動感表現整體構圖，並開朗地畫出角色表情。

活用其外型，描繪成機械性道具能讓人覺得它像DJ音控台。

將擴音器要素融入角色成為重點。

4

主題設計

主題3：甜點

這是個容易描繪童話感女孩子的主題。試著以服裝表現出它們的外觀形象和入口的食感吧。

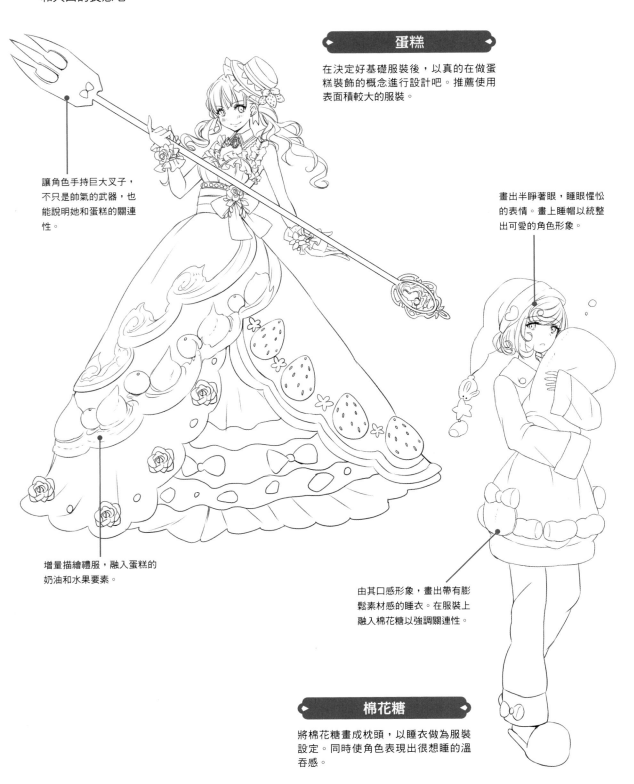

蛋糕

在決定好基礎服裝後，以真的在做蛋糕裝飾的概念進行設計吧。推薦使用表面積較大的服裝。

讓角色手持巨大叉子，不只是帥氣的武器，也能說明她和蛋糕的關連性。

畫出半睜著眼，睡眼惺忪的表情。畫上睡帽以統整出可愛的角色形象。

增量描繪禮服，融入蛋糕的奶油和水果要素。

由其口感形象，畫出帶有膨鬆素材感的睡衣。在服裝上融入棉花糖以強調關連性。

棉花糖

將棉花糖畫成枕頭，以睡衣做為服裝設定。同時使角色表現出很想睡的溫吞感。

🎠 主題4：飲料

描繪時的訣竅為不只參考外觀，還要以它們的素材和涼爽感為概念。在此介紹水果素材及酒類等兩種飲料主題。

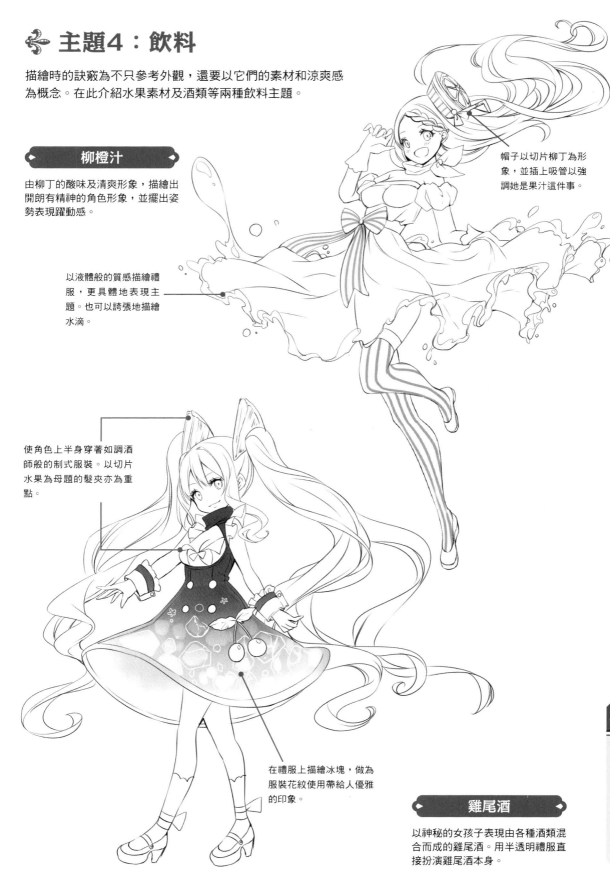

◀ **柳橙汁** ▶

由柳丁的酸味及清爽形象，描繪出開朗有精神的角色形象，並擺出姿勢表現躍動感。

以液體般的質感描繪禮服，更具體地表現主題。也可以誇張地描繪水滴。

帽子以切片柳丁為形象，並插上吸管以強調她是果汁這件事。

使角色上半身穿著如調酒師般的制式服裝。以切片水果為母題的髮夾亦為重點。

在禮服上描繪冰塊，做為服裝花紋使用帶給人優雅的印象。

◀ **雞尾酒** ▶

以神秘的女孩子表現由各種酒類混合而成的雞尾酒。用半透明禮服直接扮演雞尾酒本身。

主題5：節慶

如同現實世界節慶一樣會穿著特殊服裝般，這是塞了許多創意的主題。
讓我們看看畫得更為可愛的重點吧。

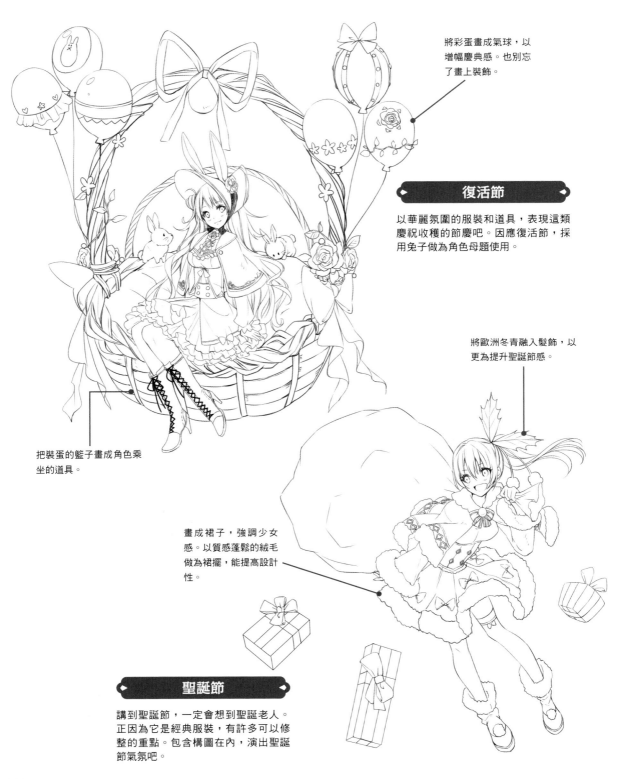

將彩蛋畫成氣球，以
增幅慶典感。也別忘
了畫上裝飾。

復活節

以華麗氛圍的服裝和道具，表現這類
慶祝收穫的節慶吧。因應復活節，採
用兔子做為角色母題使用。

把裝蛋的籃子畫成角色乘
坐的道具。

將歐洲冬青融入髮飾，以
更為提升聖誕節感。

畫成裙子，強調少女
感。以質感蓬鬆的絨毛
做為裙襬，能提高設計
性。

聖誕節

講到聖誕節，一定會想到聖誕老人。
正因為它是經典服裝，有許多可以修
整的重點。包含構圖在內，演出聖誕
節氣氛吧。

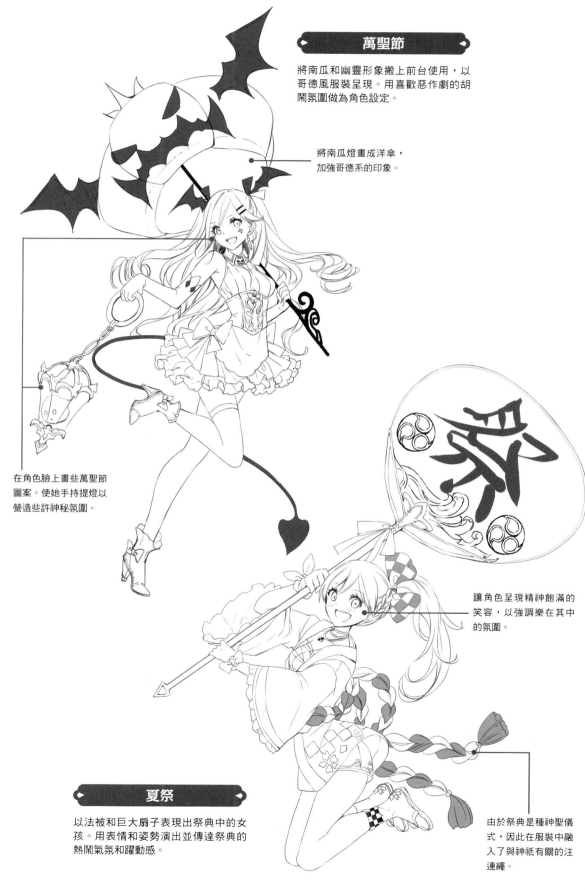

將南瓜和幽靈形象搬上前台使用，以哥德風服裝呈現。用喜歡惡作劇的胡鬧氛圍做為角色設定。

將南瓜燈畫成洋傘，加強哥德系的印象。

在角色臉上畫些萬聖節圖案。使她手持提燈以營造些許神秘氛圍。

讓角色呈現精神飽滿的笑容，以強調樂在其中的氛圍。

夏祭

以法被和巨大扇子表現出祭典中的女孩。用表情和姿勢演出並傳達祭典的熱鬧氣氛和躍動感。

由於祭典是種神聖儀式，因此在服裝中融入了與神祇有關的注連繩。

4

主題設計

✥ 主題6：故事

最後介紹描繪奇幻故事本身的創意。描繪時巧妙融入世界觀，以一眼就能辨認出
以哪個故事為主題為重點。

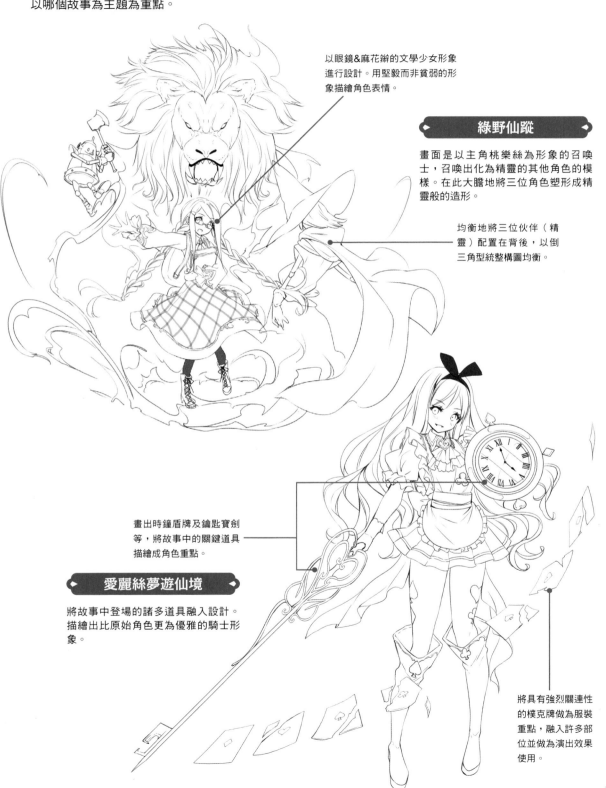

以眼鏡&麻花辮的文學少女形象
進行設計。用堅毅而非貧弱的形
象描繪角色表情。

綠野仙蹤

畫面是以主角桃樂絲為形象的召喚
士，召喚出化為精靈的其他角色的模
樣。在此大膽地將三位角色塑形成精
靈般的造形。

均衡地將三位伙伴（精
靈）配置在背後，以倒
三角型統整構圖均衡。

畫出時鐘盾牌及鑰匙寶劍
等，將故事中的關鍵道具
描繪成角色重點。

愛麗絲夢遊仙境

將故事中登場的諸多道具融入設計。
描繪出比原始角色更為優雅的騎士形
象。

將具有強烈關連性
的樸克牌做為服裝
重點，融入許多部
位並做為演出效果
使用。

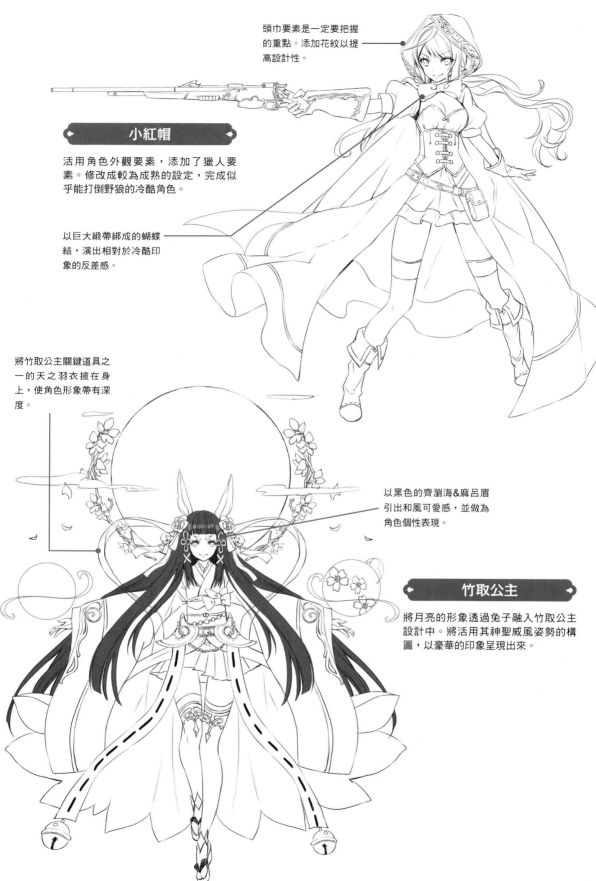

頭巾要素是一定要把握
的重點。添加花紋以提
高設計性。

小紅帽

活用角色外觀要素，添加了獵人要
素。修改成較為成熟的設定，完成似
乎能打倒野狼的冷酷角色。

以巨大緞帶綁成的蝴蝶
結，演出相對於冷酷印
象的反差感。

將竹取公主關鍵道具之
一的天之羽衣披在身
上，使角色形象帶有深
度。

以黑色的齊瀏海＆麻呂眉
引出和風可愛感，並做為
角色個性表現。

竹取公主

將月亮的形象透過兔子融入竹取公主
設計中。將活用其神聖威風姿勢的構
圖，以豪華的印象呈現出來。

4

主題設計

PROFILE

藍飴（Aoi）

來自福岡，居住在京都的自由插畫家。
於複數遊戲公司任職過後，目前獨立出來進行社群遊戲的
插畫及TCG的插畫角色設計等工作。
代表作為「神獄のヴァルハラゲート」
著作有『かわいい女の子が描ける本』『かわいいコスチュー
ムが描ける本』（均為寶島社出版）等書。
https://www.aoimaro.com

TITLE

異想世界　女性奇幻角色設計繪製書

STAFF		ORIGINAL JAPANESE EDITION STAFF	
出版	瑞昇文化事業股份有限公司	編集統括	櫻井智美
作者	藍飴	編集	千葉裕太（スタジオダンク）
譯者	王幼正	デザイン	山岸蒔（スタジオダンク）

總編輯	郭湘齡
責任編輯	蕭妤秦
文字編輯	張聿雯
美術編輯	許菩真
排版	二次方數位設計　翁慧玲
製版	印研科技有限公司
印刷	龍岡數位文化股份有限公司

法律顧問	立勤國際法律事務所　黃沛聲律師
戶名	瑞昇文化事業股份有限公司
劃撥帳號	19598343
地址	新北市中和區景平路464巷2弄1-4號
電話	(02)2945-3191
傳真	(02)2945-3190
網址	www.rising-books.com.tw
Mail	deepblue@rising-books.com.tw

本版日期	2021年12月
定價	380元

國家圖書館出版品預行編目資料

異想世界：女性奇幻角色設計繪製書/藍
飴著；王幼正譯. -- 初版. -- 新北市：瑞
昇文化事業股份有限公司, 2021.03
144面；18.2 x 25.7公分
譯自：かわいいファンタジーイラスト
が描ける本
ISBN 978-986-401-475-0(平裝)
1.漫畫 2.繪畫技法

947.41　　　　　　　　　110002070